U0274983

音乐的语言

超轻松的亲子音乐启蒙书

罗娅妮　著

清华大学出版社

北　京

图书在版编目（CIP）数据

音乐的语言：超轻松的亲子音乐启蒙书 / 罗娅妮著 . —北京 ：清华大学出版社，2024.4

ISBN 978-7-302-63353-2

Ⅰ . ①音… Ⅱ . ①罗… Ⅲ . ①音乐教育－儿童教育－家庭教育 Ⅳ . ① J60-059 ② G782

中国国家版本馆 CIP 数据核字 (2023) 第 063821 号

责任编辑：左玉冰
封面设计：徐 超
版式设计：方加青
责任校对：王荣静
责任印制：杨 艳

出版发行：清华大学出版社
 网 址：https://www.tup.com.cn，https://www.wqxuetang.com
 地 址：北京清华大学学研大厦 A 座 邮 编：100084
 社 总 机：010-83470000 邮 购：010-62786544
 投稿与读者服务：010-62776969，c-service@tup.tsinghua.edu.cn
 质 量 反 馈：010-62772015，zhiliang@tup.tsinghua.edu.cn
印 装 者：河北鹏润印刷有限公司
经 销：全国新华书店
开 本：148mm×210mm **印 张：**7.25 **字 数：**146 千字
版 次：2024 年 4 月第 1 版 **印 次：**2024 年 4 月第 1 次印刷
定 价：59.00 元

产品编号：095558-01

　　我把欢乐注进音乐，为的是让世界感到欢乐。

<div align="right">——莫扎特</div>

前言

奥尔夫曾说过，"音乐教育不是最终的教育目的，而是通过音乐开发人的潜能。音乐作为教育的载体和音乐教育的出发点，向教育的各个学科领域延伸，最终达到培养'全人'的目的。"儿童时期是得天独厚的听觉敏锐期，也是音乐启蒙的黄金时期，在这个时期进行音乐启蒙能获得事半功倍的效果。

父母是孩子的第一个音乐老师，其实音乐教育从孕期已经开始了，孩子听什么音乐，怎么参与音乐活动，一切选择权在于父母。因为早期儿童更多只是作为被动接收者在感知音乐，尽管他们对有些音乐有偏好，会有所反应，但很少有父母会认为儿童的这种反应来自音乐，他们更多地认为这种反应是源于生活方面的因素。

亲子音乐启蒙作为音乐教育的起点，父母的参与和引导不仅在于帮助儿童获得最初的音乐体验，而且其更为深刻的意义在于通过音乐激发儿童的潜能，塑造儿童的性格，帮助儿童得到想象力、创造力、审美力、智力等方面的发展，从而达到培养"全人"的教育目的，实现音乐启蒙教育真正的价值。

然而由于各种原因，父母对亲子音乐启蒙的认知并没有得到相应的发展。父母时常认为音乐启蒙并非自己的工作领域，而是属于专业教育范畴，并且父母对音乐启蒙教育的理论和方式比较陌生。毕竟大多数父母的音乐实践更多停留在欣赏层面，而音乐启蒙则让他们产生畏难和抵触心理。其实，只要父母掌

握一些简单的要领，能够自然地歌唱和律动，完全可以赋予孩子最初的音乐体验和感知，陪伴孩子，用音乐来充实孩子的童年生活。

父母是儿童身心发展的观察者和启蒙者，也是儿童音乐启蒙的第一位践行者。儿童时期是音乐兴趣培养的好时机，父母可以创造音乐环境，通过歌唱、律动、游戏等方式来引导孩子，培养音乐兴趣，建立音乐习惯。然而，孩子学琴时出现厌学，如何发展孩子的音乐天赋，给孩子听什么音乐，如何让孩子唱出哆来咪等这类问题却时常困扰着许多父母。为了帮助父母实现科学的音乐启蒙，本书依照婴幼儿的发展特质，参考达尔克罗兹、奥尔夫、柯达伊、蒙台梭利、戈登、铃木等的教育理论及方法，结合笔者多年的教学经验和实践，总结出一套系统科学、趣味多元、浅显易操作的亲子音乐启蒙方法，帮助父母在生活中和孩子一起体验音乐，发展儿童多元智能，健全其人格，实现家庭美育和全人培养的目标。

让我们和孩子们一起热爱音乐，分享快乐！

罗娅妮

2023 年 2 月 北京

目录

第一章
亲子音乐启蒙创造了不同

第二章
音乐启蒙从孕期开始

第三章
和孩子一起聆听

第四章
家有娃娃爱唱歌

第五章
和孩子一起律动

第八章
音乐房子盖起来

第九章
乐器总动员

第十章
家庭音乐空间

参考文献

第一章
亲子音乐启蒙创造了不同

音乐并不是上天赠予少数人的特别天赋，至少，每个人都具备音乐的潜能。

——埃德温·戈登

第一节
音乐创造了不同

一、为什么要热爱音乐

音乐陪伴人类走过了漫长的历史发展历程，人类社会何时出现音乐已无从考证。有一种观点认为，人类在没有文字之前就有了音乐。

我们无论高兴还是悲伤都少不了音乐的陪伴，音乐丰富了我们的情感，美化了我们的心灵，带给我们美好的享受。

如果有音乐相伴，我们的一天就会大不一样。早晨在贝多芬《田园交响曲》的美景中苏醒，午后在格什温《夏日时光》的慵懒旋律中缓解工作的紧张，下午踏着莫扎特《单簧管波尔卡》快乐的节奏下班，在《为我泪流成河》的浪漫旋律中与朋友共进晚餐，在《归途》轻柔舒缓的音乐中结束一天的忙碌，放松身心，安然入眠。

如果有音乐相伴，我们的一生也会大不一样。我们时常发现周围热爱音乐的人气质高雅、愉悦豁达、从容进取、乐于挑战，这是音乐赋予他们的情感释放能力和敏锐的逻辑思维能力所带来的良好状态。

如果有音乐相伴，儿童的生活也大不一样。热爱音乐是孩子的天性，孩子的生活总是围绕着音乐，从婴儿时期的摇篮曲到学校的进行曲，从生日歌到毕业歌，从学习演奏乐器到歌唱，从合唱到音乐剧，等等，音乐带给了孩子们太多的欢乐和启迪。

1. 音乐是什么

音乐陪我们走过了喜怒哀乐，那么什么是音乐呢？心理学意义上的音乐神秘而抽象，是人类情感的最高级表达；从技术上解答，音乐是用有组织的乐音来表达人们的思想情感，反映现实生活的一种艺术。

音乐作品浩如烟海，形式多样，丰富多彩，按表演形式分为声乐和器乐；按地域大致可分为中国音乐和西方音乐；按风格可分为古典音乐、通俗（流行）音乐、民族民间音乐、传统音乐；按风格流派分为早期音乐、巴洛克音乐、古典主义音乐、浪漫主义音乐、近现代音乐等。但无论如何，音乐的组成离不开节奏、旋律、和声、音色等基本要素。

2. 音乐的功能

人们对于音乐功能的理解常常局限于自我认知，总结起来，音乐的功能大致有审美、娱乐、认识、教育四个方面。音乐具有审美功能，能提高人的审美能力，净化人的心灵，陶冶情操，帮助人们树立崇高的理想，因此音乐成为少儿美育的重要部分。音乐具有娱乐功能，它提供有教养的娱乐，有文化的休息，丰富人

们的精神生活，给人以轻松的、美的享受。音乐具有认识功能，从不同的角度反映社会生活，蕴含着丰富的历史和现实文化内涵，是社会文化的重要组成部分。通过音乐能更深入地认识社会生活，有利于提高人的文化修养。音乐具有教育功能，音乐对人有政治思想和道德伦理的教化作用，能激发人们的爱国热情，激励奋发向上的精神。音乐有利于人的智力开发，发展非智力因素，提高人的素质。

二、音乐教育不是最终的教育目的

著名音乐教育家奥尔夫说："音乐教育的目的是发展人的音乐潜能，帮助学生探索音乐，获得丰富的音乐经验。并在此基础上建立良好的音乐能力，最终可以进行独立的音乐即兴和音乐创作。"

而音乐启蒙作为音乐教育的起点，不仅在于帮助孩子学习和了解音乐的技能，获得音乐的能力，更为广泛而深刻的意义在于通过学习音乐开发孩子的潜能，帮助儿童获得想象力、创造力、审美力，从而达到培养全人的教育目的，这是音乐启蒙教育真正的价值所在。

三、谁是孩子的第一位音乐老师

我们所理解的音乐老师是孩子的专业音乐老师，但其实音乐的启蒙和教学在找专业老师之前已经悄然发生了，不管是有意识

还是无意识，父母已经成为孩子的第一位音乐老师，他们决定着自己的孩子听什么音乐，唱什么歌，如何看待音乐和自然的关系，等等，这些就是最早期的音乐启蒙和音乐引导。

1. 艺术即生活，生活即艺术

家庭是孩子一生中最重要的学校，而家长是孩子一生中最重要的老师。大多数家长似乎更能胜任引导子女发展语言和算术方面的技能，在引导孩子理解音乐和获得音乐技巧等方面，则缺乏耐心和信心。

家长音乐能力的缺乏虽然不是必然原因，但多数家长在自己年幼的时候没有接触过音乐方面的引导，从而发展他们的音乐能力，因此他们只是无意间而不是自愿地和孩子们一起进入一种音乐环境，这种不足会导致不可避免的恶性循环。其实，父母不一定非要成为业余或专业的音乐家，才可以引导和教自己的孩子发展音乐能力，这和在教子女如何与人进行沟通或者怎么有效使用数字时不需要家长非得是演说家或者数学家的道理一样。音乐并不是上天赠予少数人的特别天赋，至少每个人都具备音乐学习的潜能，家长只要能相对比较好地演唱，或者是有弹性地自由摆动四肢并享受其中，即使他们不会演奏任何乐器，他们也可以引导自己的子女提升音乐能力。

我们作为家长要意识到，我们要么靠自己，要么靠老师的帮助来承担起对孩子进行音乐引导的责任，否则，孩子的音乐理解力与欣赏力将会大大受限，那样的话，孩子在成长的过程中会臆

断生活和音乐没有太大关联，因为他们缺少机会发现"艺术即生活、生活即艺术"。

2. 引导与教学

音乐引导与音乐教学不同，所有的引导从定义上来说都是非正式的，而教学则是正式的。

大多数父母对儿童的音乐启蒙都属于非正式引导。非正式引导可分为无建构和有建构两种状态，当引导处于无建构状态时，家长对孩子进行自然地引导，所说所做不用特别地计划，如在家随性地、漫无目的地听音乐等。而有建构的引导，家长则要设计一个具体的计划。有建构和无建构的引导都有一个显著的特征，不对孩子强加任何可用信息或技巧，这样做的目的是使孩子能够自由地感受音乐文化，鼓励他们自然而然地吸收，以自然连续地活动和孩子的反应为基础，培养他们的本能和直觉，这种非正式引导对儿童音乐教育的意义是深远而非凡的。

而正式的教学，要求家长或老师精心设计内容，还要有组织地在一定的时间阶段内进行，并要求孩子们明显地合作，对具体音乐类型作出反应，如听《小星星变奏曲》时掌握变奏曲这种音乐体裁的结构特征等。

如果儿童在进入学校开始正式音乐教学之前，没有接触过有建构和无建构的非正式音乐引导，那么他们可能会在学校音乐教育中遇到困难。如同为了使学校的语言教学能够成功，我们要求孩子在入学前掌握一定的自我表达能力和技巧，而大多数孩子在

开始正式音乐教学之前，很少有机会独立表达音乐。进入正式音乐教学之后，音乐课上允许孩子们单独进行歌唱表演或者音乐创造活动的机会也很少，真实的学校音乐教学是一群孩子重复老师或者其他小朋友的声音。如果这样的情况发生在语言学习中，要求孩子们全体一起说话，一起模仿老师说过的话，结果可想而知。孩子们只会模仿别人，根本不能理解所说的话的意思，更无法造句来表达自己的意思。以此类推，在这样的音乐教学中，孩子们实际上是被剥夺了提升音乐能力的机会，导致部分孩子甚至还会被贴上没有音乐天分的标签。而在入学前经历过非正式音乐引导的孩子会大大降低对音乐的陌生感，在听觉和音乐体验的储备上可以快速适应这种教学，并能具备独立思考和表达的能力。

成年人往往会向孩子灌输自己认为有价值的事物，分享自己的喜好和价值取向，事实上，大多数没有发展音乐认知的父母很难理解音乐的真正价值。他们总是试图以自己孩童时期学习音乐的方式教育自己的孩子，那么，解释乐谱是否已经成为音乐教学的主要内容，能掌握更多的音乐知识和技巧是否成了大多数家长认可的音乐教育的成功标准？

然而，儿童音乐教育活动最大的意义在于加强孩子对音乐的认知和理解，收获更多的音乐乐趣和获得深层次的心灵满足，毕竟短暂的趣味和成就不能取代持续一生的对音乐的理解和热爱。这种状况并不容易改变，这需要我们付出时间和耐心来改变观念。当然我们也可喜地发现，随着社会认知的提高，家庭音乐引导正在积极修复这些问题。

3. 亲子音乐启蒙给宝宝插上音乐的翅膀

儿童时期，孩子还无法表达自己或无法完整表达自己，这就给很多家长如何进行亲子音乐启蒙带来了困惑，很多父母不明白该如何参与孩子的音乐启蒙活动，在这个时候我们要做智慧的家长。

首先，成为孩子的伙伴。做孩子的音乐学习伙伴，用最贴近生活的方式引导孩子走进音乐世界。

其次，千万次的鼓励。小提琴教育家铃木先生曾说："父母若用狼一样的教育方法，孩子就会变成狼。"父母在评判的时候不忘鼓励，鼓励不是奉承，是从客观积极的角度看问题。一句温暖的鼓励，可以激发孩子的自信和激情；一句负面的评判会打击孩子的信心，很可能会扼杀孩子的音乐天赋和兴趣，如孩子刚唱错一点就被打断，这对孩子的自信心是非常大的打击，可能导致情况向不好的方向发展。所以在和孩子互动之前，父母不妨思考一下如何使自己更宽容、耐心和热情，如经常使用"准备，开始，请再唱一个，宝宝唱得真好，音准又有进步了"等亲子用语。

再次，和孩子一起热爱音乐。孩子总是在模仿大人，他们对事物的喜好和选择很大程度来自大人的示范，和孩子一起热爱音乐，是培养孩子音乐兴趣的最大动力，他们会认为音乐是好的并获得父母认可的活动，这将大大鼓舞孩子热爱音乐。

最后，建立常规。家庭音乐活动的组织需要花点小心思，在家庭空间中搭建音乐空间，定期寻找一些主题，选择美好的音乐，共享温情的家庭音乐时光。例如，说到雨的主题，可以通过听音乐中的雨，结合故事绘本中的雨，唱雨的儿歌等，让孩子能够不断地去体验、去想象、去创造。

第二节
亲子音乐启蒙开启多元智能

一、音乐启蒙开启儿童多元智能

　　哈佛大学心理学家霍华德把人的智能分为八大领域，即多元智能。多元智能理论认为，一个人的智力并不是固定或天生的，而是存在巨大潜能的。孩子可以通过学习音乐和艺术发展这些潜能，重视早期的亲子音乐启蒙可以更好地促进儿童多元智能的发展。那么音乐是如何促进这些潜能发展的呢？

　　音乐智能：音乐是声音的表现艺术，其音符的表现背后蕴藏着无限的意义，这便赋予了学音乐的人想象力及逻辑思维能力，并为其跳跃性思维提供了无限的空间，孩子可根据自己的想象来诠释自己心中的音乐。抛开感性，从理性角度上讲，演奏音乐本身就是对大脑各方面能力的练习与开发，左右脑、手、眼及整个身体各部分的配合都是对自身反应及协调能力的练习与考验，学习和演奏音乐是对智力的极大锻炼与开发，对提高大脑的各方面能力都有极大的帮助。同时，通过演唱歌谣培养孩子的音高感，通过表演培养孩子的音乐表达能力和即兴能力，通过音乐欣赏培养孩子的音乐感知能力，通过打击乐和律动培养孩子的节奏感和

辨别音色的能力，等等，这些都是音乐智能培养的重要途径。

语言智能：音乐和言语作为听觉信息的两种主要表征形式，都由时间展开的连续事件所构成，并通过相同的参数如音高、时值、响度等来表示其音韵学特征。因此，学者认为音乐和语言共享着特定的神经机制，音乐和语言学习密不可分。有研究发现通过节奏、节拍、唱歌、旋律等方面的音乐学习，能增加幼儿的词汇量，为未来的语言和表达能力奠定基础，例如，通过不同的音乐故事和戏剧表演培养孩子对语言的理解力，通过歌曲和演唱培养孩子的语言表达能力，通过歌谣和律动获得语言韵律。

人际交往能力：通过音乐的欣赏或表演，培养孩子基本的社交能力，如学会表达、学会倾听等；通过音乐游戏和音乐表演等，培养孩子的直觉能力、理解他人的能力及合作精神。

身体运动智能：通过音乐律动、演唱、游戏、舞蹈等培养孩子大肌肉动作的灵活性；通过打击乐器、制作道具、演奏乐器等培养孩子小肌肉动作的灵活性。

视觉空间智能：通过音乐学习提高孩子的空间智能，在他们大脑中形成图画和想象，并能够将大脑中想象的内容制作成型，培养孩子视觉记忆力和联想能力；通过戏剧歌舞等活动，提高孩子的空间分配技能。

数理逻辑智能：音乐即数学。通过学习使用乐器，提高孩子分析、批判的思考能力；通过律动、演唱等活动自然获得均分与序列规律、比率、结构关系、次序等；通过学会音乐小节的拍子，认识一首音乐主题的结构和反复再现，强化对某些数学概念的理

解。音乐能拉近和数学之间的距离，从小学音乐的孩子多了一种从直觉上把握数学的能力，孩子们能毫不费力地把一个短小的单位时值进行均分和变化，潜移默化地发展了数学能力。音乐中蕴含着强大的逻辑，孩子在音乐学习的同时观察到音乐的内在逻辑规律，在不知不觉中增强了自己的逻辑思维能力。

创造力发展：研究表明，熟悉的音乐可以唤醒幼儿的积极情绪，使个体释放更多的多巴胺，从而让个体认知更灵活，更有可能促进个体创造力的发展，培养孩子的独立思考能力和自我表达能力。

认知能力：通过音乐让孩子能够发现自然界的声音，如雷鸣、雨声、鸟叫声等；通过季节变化等主题，让孩子能够在大自然中找到艺术的形式；通过音乐活动，让孩子能够认识大自然，认识世界，并将所认知的事物关联起来。

培养想象力：音乐离不开想象，想象是孩子在音乐中获得快乐的重要途径之一，音乐中的孩子在没有压力的情况下，陶醉于旁若无人的、充满乐趣的想象活动中。人们认识事物的基本方法是简化过程，即把陌生的新事物归档储存在脑海中已有分类的栏目中，脑海中储存的模式越多，想象力、理解力越强。孩子们接受的音乐作品结构多种多样，有的是快慢快三段体，有的是起承转合的结构，有的在达到高潮后结束，有的末尾飘然而去。多种模式保存在孩子的记忆中，被大脑储存后又重新排列组合，构建新的图示，有助于建立孩子的创造性思维，对提高孩子的智力尤为重要。

培养情绪管理能力：音乐能带给孩子丰富的情感体验，并教会他们控制自己的情绪和情感。粗鲁的人表达自己的情感很单一，而内心情感丰富的人会根据不同的场合，以不同的方式表达自己的喜怒哀乐。音乐作品仿佛一道道锻炼孩子自控能力的习题，不同风格乐曲的强弱对比方式，不同声部的交织又有不同表现的要求，弱了听不见，太强了声音太大，快了过于激动，慢了又太拖拉，这样绝大多数经过音乐训练的孩子，脑子里都有分寸感，而有机会和家人进行亲子音乐互动的孩子，更懂得情绪协调的重要性，明白自己在合作中的作用，知道怎么约束自己和发挥自己。

专注力和自控力：研究表明，音乐学习者的次级听觉皮层区、背外侧额叶都比非音乐学习者厚，其中背外侧额叶是与执行功能及工作记忆有密切关系的脑区。另外，音乐学习需要参与儿童自觉地认真听讲，仔细观察模仿教师的授课内容，抑制外界其他刺激，这对提高幼儿的控制能力和增强注意力等大有益处。有研究发现音乐学习者的控制能力和专注力大大超越非音乐学习者，儿童音乐学习者成年后比非音乐学习者表现出更优秀的执行能力。

增强记忆力：音乐和大脑记忆有密切的关系，例如，有节奏感的音乐能帮助我们更好地记住陌生的外语单词，因为孩子们通过听唱儿歌的方式来加深对语言的学习，他们从儿歌中将有用的音素识别出来，知道某一些读音代表着某种意义。音乐对记忆力的帮助很神奇，例如，医护人员给患有老年痴呆症的老人播放他们年轻时流行的歌曲，起初只是为了怀旧，但没想到唤醒了不少老人的记忆，使他们回想起了很多年轻时的事。这一发现获得了

美国科学家的高度重视，也因此使老年痴呆症、记忆力丧失症的治疗有了很大的突破。由此我们可以看到音乐对人脑记忆力的神奇帮助。音乐对记忆力的开发效果是显著而惊人的，音乐家可以不看乐谱将一首复杂的乐曲一字不差地演奏出来，这本身就是对记忆力很好的锻炼。一般的演奏者也可以不用乐谱演奏出十几首甚至几十首乐曲，专业乐手不用乐谱演奏上百首乐曲更是不足为奇，这样的记忆力也许只有音乐学习者可以做到。

音乐是如何增强记忆的呢？音乐能让大脑的左右半球都得到激活，左右脑同时工作使学习和记忆存留的效能达到最大化。两侧大脑半球同时工作，能使大脑对处理信息的能力得到进一步提高。有十分确切的证据表明，与那些没有接受过音乐教育的孩子相比，学习音乐的孩子记忆力要好得多。

二、音乐启蒙刺激儿童左右脑同时发展

左脑是"自己的脑"，不断储存着后天所获得的各种信息，成为经验和知识的记忆宝库；右脑是祖先的脑，储存着从古到今人类的 500 万年的遗传因子的全部信息。刚出生的婴儿如果左脑出现障碍，依然乐意照常喝奶，这是本能意识行为，因为右脑储存着生存必需的信息。一直以来，人们过于强调左脑的功能，却忽视了右脑开发对孩子的重要性，而右脑对孩子的记忆、情感、创造力等方面的作用至今还有着科学家不能解释的神奇之处。

　　1981 年，美国科学家佩里因研究人脑获诺贝尔奖，他发现左脑是理性脑，同逻辑思维相连，右脑是情感脑，同形象思维紧密相连，右脑的记忆量是左脑的 100 万倍，左右脑分管着人的两种不同类型的思维模式，这两种思维模式对人的发展同样重要，因此左右脑对我们同样重要，而音乐能够神奇地促进左右脑共同发展。美国科学家皮特研究显示，音调的相关活动可以调动人的认知情感和记忆功能，并可以同时调动左右脑的参与。人的音乐能力主要表现在大脑的右半球，当一个人的音乐技能提高了，最初在右半球发现的能力逐渐在左半球出现，说明经过音乐训练，相当一部分技能会转移到另一个半球。

　　所以，在音乐活动中既需要理性脑的参与，也需要情感脑的参与。

三、陶冶性情，促进儿童身心健康

　　科学已经证实音乐对于减轻生理疼痛和治疗精神疾病能起到很大作用。在亲子音乐启蒙过程中，通过家庭成员之间、师生之间的接触和交流，儿童用音乐表达自己特殊的情感，宣泄不良情绪。而熟练的演奏和演唱，则让儿童能够更积极主动地表达音乐，从而帮助其建立自信，形成开朗的性格。不少性格内向的孩子通过学习音乐后，性情得到极大的改善，待人处事更热情大方，更加喜欢与人沟通，其转变之大令家人朋友吃惊不已。

四、学音乐能够获得一项生存技能

当今社会生活和就业压力越来越大，孩子们的竞争越来越激烈，同时拥有一至几种生存技能是非常必要的。从事与音乐相关的工作是非常好的职业选择，音乐家、音乐教师等职业也是受人尊重、令人羡慕的职业。即使我们不从事音乐相关职业，音乐也能让我们结识很多好朋友，扩大自己的社交圈。因为演奏、演唱使得别人更喜欢自己，更愿意与自己亲近，这对一个人今后的工作及生活都会起到莫大的帮助，会大大降低其生存压力。

五、用音乐创建生物钟

利用音乐来规划儿童作息时间是一种非常好的办法，例如，每天晚上入睡前播放一段旋律优美的乐曲，时间一长，孩子听到乐曲就知道要准备睡觉了。值得注意的是，要持续在一段时间内重复播放同一首乐曲，以便孩子的大脑能对这段音乐产生记忆。

六、音乐创造了差别

音乐能影响大脑的发育，新生儿的大脑中含有约 1000 亿个神经细胞，几乎包含了人一生中所有的神经细胞。有研究表明，没有机会玩耍和接受抚摸的孩子比同龄人大脑发育小 20% ～ 30%，而在音乐中，孩子能获得更多玩耍和运动的机会，大脑会受到更

多的良性刺激。音乐能让孩子的听觉产生差别，听觉器官是孩子最早发育的器官之一，在妈妈孕期四个月时孩子就有了听觉，孩子能听到自己的声音、妈妈的心跳和妈妈说话，以及母体以外的多种声响。有实验证明，妈妈在孕期听过某一类型的音乐，如莫扎特、海顿的奏鸣曲等，在孩子出生后放同样的音乐给他听，他会发出笑声，说明他已经记下这些音乐，并且表现出惊人的早期音乐学习倾向。甚至把这种能力迁移到其他领域，如常常听音乐让孩子在时间与空间的推理方面与其他孩子产生差异。

　　音乐还可以让孩子的大脑记忆功能产生差异，曾经有人对学龄前儿童做过测验，学习音乐的孩子对曲调、音乐常识的记忆明显提高，而他们对数字的记忆及重复能力更强，这表明孩子接触音乐后，大脑的发育得到了更大的进步。

 第三节
儿童听觉发展和音乐学习的阶段性

一、音乐学习的顺序和阶段性

　　幼儿和儿童学习音乐分几个阶段，每一个阶段选择相应的辅导方法是非常重要的。往往许多有音乐天赋的儿童在学习音乐的过程中因误入歧途而未能在音乐的道路上越走越远，而有些幸运儿因顺应这几个阶段的发展而在后来成为音乐英才。

　　音乐学习的顺序也是一个需要父母提前了解的知识点。大部分人对于音乐学习的顺序都有认识误区，那就是通过乐器来学习音乐。我们身边常有这样的例子发生，父母带着孩子无意中步入一家琴行，孩子兴奋地走近钢琴，好奇又开心地触摸起琴键，并且越发感兴趣地玩奏起来。于是，父母认为自己的孩子很喜欢钢琴，甚至有非比寻常的音乐天赋，便买下钢琴，让孩子踏上学琴之路。就因为天真的孩子无意中的"一弹"，引发了日后的烦恼，有可能孩子学琴的兴趣越来越少，有的最终选择放弃学琴，有的甚至开始厌恶音乐。许多人将这一切都归结于"弹钢琴太难"，其实背后的原因是违背了学习音乐的顺序。违背了这些顺序，孩子学音乐时会感到陌生、吃力、厌倦，其实此时孩子并非讨厌音

乐，而是学音乐这件事让他们有所畏惧。如果家长掌握了孩子学习音乐的顺序，循序渐进，耐心陪伴，就能帮助孩子顺利渡过难关，培养其持续的兴趣。

音乐学习的顺序和语言学习的顺序非常相似。语言学习的顺序是听→说→思考→读→写，音乐学习也是如此：听→唱→听想→读→写。试想一下，如果我们让孩子用学习母语的方式和顺序来学习音乐，那么当孩子正式学习一门乐器的时候将会从容许多，学习效果也会事半功倍。根据教育经验，比较合理的音乐教育顺序应该是：启蒙感知阶段—初级入门阶段—中级基本功训练阶段—技巧训练阶段—形成自我阶段—音乐家（爱乐者）。

二、儿童音乐学习的未来可能

音乐教育是艺术启蒙的重要组成部分，好的音乐启蒙能开启孩子的艺术之门，让孩子享受音乐带来的乐趣。儿童学音乐有三种可能的未来：第一种，孩子喜欢音乐，具有音乐天赋，接受了好的音乐启蒙和正规的音乐教育，成为音乐家；第二种，孩子喜欢音乐，具有一定音乐天赋或天赋一般，接受了好的音乐启蒙和良好的音乐教育，没有从事音乐职业，但是音乐在人生中起到正面积极的作用，善于用音乐建立自信，舒缓情绪，创建思维；第三种，孩子本来喜欢音乐，具有一定音乐天赋或天赋一般，接受了不合格的音乐启蒙，家长使用了不合格的教学方法，遇到了不合适的老师，天赋没有被看见、没有得到相应的尊重和发展，造

成了孩子对音乐的深深恶意，甚至导致亲子关系破裂，长大后后悔没坚持学音乐而抱怨父母。

没有天生不喜欢音乐的儿童，也没有音乐天赋很差的孩子，我们音乐启蒙的主要任务是发现天赋、发展天赋，这就需要父母掌握好的方法并耐心引导，帮助孩子养成终身热爱音乐的习惯。

如果一开始就进入枯燥的正规专业化的音乐学习，很容易让孩子丧失对音乐本身的兴趣，也让音乐学习变得功利化。绝大多数幼儿在 6 岁以前，精细动作的发育还不完善，让他们用标准的姿势弹奏是相当困难的，即使通过大量练习，其进步程度也非常有限，这是孩子身体客观发展所决定的。

第四节
孕期至学龄前是音乐启蒙的最好时期

一、孕期至学龄前是儿童学习音乐的关键期

儿童学习音乐第一个重要阶段是从出生到第 18 个月。这个阶段儿童的学习属于探索性质，并且需要借助来自父母或者主要看护者的无建构引导。接下来是第 18 个月到 3 岁，儿童继续接受类似前一阶段的无建构引导。3 岁到 5 岁期间，无论是在家里还是在幼儿园，儿童不断接受无建构的引导，同时也开始接受有建构的引导。儿童人生开始的前五年接受的教育将为他们后来所有的教育发展打下基础。在传统观念里，教育始于幼儿园或者小学一年级开始的正式学科教育，但儿童越早开始接受来自父母或老师的无建构引导和有建构的非正式引导，来建立其学习音乐的基础，他在后来的音乐学习中就收获越大。反之，音乐学习基础形成得越晚，儿童在未来的正式教学中只会受益越少。

一旦儿童错失打好音乐学习基础的机会，我们将无法重新矫正。因为我们之后提供的只是补救性的教学，起不到纠正和治疗的作用，完全的纠正是不可能的，因为儿童在较早时期错失的东西不可能在后来的发展中重新得到，他们失去的学习机会也无法

再次获得。比如，年长的人学习第二语言通常很难像学母语那样快速习得，我们学习母语之所以容易，是因为我们可以凭直觉学习，而学习第二种语言开始较晚，所以是补救性教学，我们只能在力所能及的范围内协调发展。

很多神经科医生、儿科医生、生物学家及心理学家相信，建立神经联系和突触的关键期是胎儿期和幼儿期。皮质是由相互联系的轴突和树突构成，而这些轴突与树突则是因连续的活动刺激所形成的，无论是在出生前还是出生后，孩子自然就拥有了大量细胞来建立相互的联系。虽然大脑到了 5 岁的时候就能发育到成人大小的大约 90%，但除非这些细胞能在第一个关键期形成复杂的神经元连接，否则这些细胞将失去作用，机会也不会再有，最终导致孩子们错失学习音乐的巅峰时期。

二、学龄前是儿童音乐能力形成的关键期

学龄前儿童的大脑处于形成音乐能力的关键期，像对待语言一样，婴儿的大脑时刻准备处理各种音乐的细微变化。然而，过了婴儿期，这种能力就开始逐渐衰退了，所以父母要把握好这个音乐感应的关键期。

学龄前也是得天独厚的听觉敏锐期，是音乐启蒙的好时机，也是绝对音高获得的黄金时期，此时孩子几乎可以像海绵一样吸收超乎我们想象的素材，心无旁骛地感受音乐、学习音乐、形成音乐习惯，为正式学习音乐做好准备，这其中包括音乐能力的储备和音乐习惯的建立。

 ## 第五节
在亲子音乐启蒙中发展儿童的音乐天赋

有的父母常常会纠结：到底我的孩子有没有音乐天赋？是否有音乐的感知能力？孩子如果没有天赋能学音乐吗？如何发现孩子的音乐天赋？哪些因素影响孩子的音乐天赋？怎样正确对待孩子的音乐天赋呢？

一、什么决定了孩子的音乐天赋

什么是天赋？肯·罗宾逊和卢·阿罗尼卡在《让天赋自由》一书中认为："天赋是天资和热情的完美结合。"盖洛普优势识别器（也叫克利夫顿优势评估）对于天赋的定义是："天赋是每个个体自然而然反复出现，可被高效利用的思维模式、感受或行为。"结合这两个定义，笔者将之总结为："天赋是一个人在没有外力推动之下，反复想做、渴望做的事情，而且在同样经验甚至没有经验的情况下以高于其他人的速度成长起来。"这个定义提到了两个元素：一个是热爱，一个是天资。

天赋并不完全由先天来决定。曾经很长一段时间，科学界和哲学界都认为，我们的大脑是固定不变的，出生时是怎样的，一

生就会是怎样的。练习和学习只不过强化了某些神经联结，但是大脑的结构以及神经层面的连结是固定的。但是，随着近年来神经科学的发展，以及仪器检测水平的提高，对神经层面的研究越来越深入，科学家发现脑的结构并非固定不变，它的可塑性极强。心理学家调查发现：出租车司机的大脑中主管空间记忆的组织海马体比普通人要大；数学家的顶下小叶也比普通人大，而且研究数学的时间越长，这个区域越大，这意味着顶下小叶的发展是进行大量数学思考的结果，而不是天生如此。不管是出租车司机，还是数学家，通过长期练习，相关大脑神经得以重塑、调整、重组，反过来，大脑神经层面的"重新布线"进一步促进相关能力的提升，这就如同力量锻炼，锻炼增加了肌肉组织，而肌肉组织进一步增强了力量。

这告诉我们什么呢？虽然每个孩子天生对音乐的感知能力不同，而父母的遗传因素也会影响孩子的音乐天赋，但无论如何，孩子的音乐天赋是需要家长去引导并促进其发展的。在你不确定孩子是否在音乐方面有天赋时，热情和兴趣就是发现天赋的最好方向。在热情的驱使下，通过练习来塑造大脑，从而提升儿童的音乐才能，发现和发展儿童的音乐天赋。

父母除了发现和发展孩子的音乐天赋外，还需要学会正确对待孩子的音乐天赋。天赋并不等于成就，无论多有天赋的孩子，如果不通过后天的努力，绝对成不了音乐家。有一定天赋的孩子能更快进入音乐的殿堂，但没有天赋的孩子通过音乐学习，总有一天他会因为学习音乐而有所收获。客观来讲，每个孩子都有音

乐天赋，只是每个孩子的音乐天赋高低可能不同，所以家长们不要武断地认为自己的孩子没有音乐天赋或天赋不如别人，就关闭孩子的音乐大门。无论天赋高低，孩子们都享有学习音乐、热爱音乐的权利，这对每个孩子都是公平的。

二、在兴趣里激发音乐天赋

家长要做的是帮助孩子创造一个热爱音乐的环境，并热情地鼓励、耐心地引导，在兴趣中激发孩子的音乐天赋，让孩子热爱音乐，并参与到音乐中来。每个孩子都是热爱音乐的，孩子在音乐里发自内心地感受到自在和快乐，这比任何形式上的教育都可贵。对于有计划学习乐器的孩子，父母也可以先和孩子在游戏中开始享受音乐带来的快乐，接触一些简单的乐器，激发孩子去演奏这些乐器的兴趣。有了一定基础后，还可以参加一些集体活动，和其他孩子一起表演，激发孩子参与与合作的精神，这都是发展孩子音乐天赋的良好方式。

第六节
亲子音乐启蒙的任务

奥尔夫教育法强调儿童音乐教育需要重视参与性、综合性、即兴性和人本性，父母在给孩子进行音乐启蒙时并不需要要求孩子达到什么样的学习高度，其任务主要有以下几点：体验音乐，感知音乐；发展天赋，尊重天赋；培养兴趣，耐心引导；养成习惯，陪伴参与。

再次强调亲子音乐启蒙的本土化和自然化音乐选择，到大自然中去聆听和发现，让音乐贴近生活。大自然和日常生活提供给孩子无穷的想象力和灵感，父母引导他们在生活中体验音乐、创造音乐、获得惊喜，帮助他们进行自我认知，建立民族自豪感和自信心。

有的家长经常自己认为某些音乐很好或具有教育意义而让孩子去聆听学习，这时候我们忽略了音乐启蒙以兴趣引导为主的任务方向，我们首先要先了解孩子们喜欢什么音乐，才能让孩子渴望参与，乐于参与，并激发他们的兴趣。

玩音乐。亲子音乐启蒙的技巧不需要多高，但多组织音乐活动很有必要。父母可以多安排节日音乐，多组织音乐游戏和音乐

活动。父母可以和孩子一起感受音乐中的快乐与悲伤，也可以和他们一起创造音乐，聆听参与，体验模仿，表演合作。孩子唱得是否标准，是否守规矩并不重要，重要的是让他们在玩音乐的过程中获得乐趣。鼓励他们接触更多的音乐，以游戏的形式代替传统的勤学苦练，将唱、跳、说、演引入其中，让孩子综合地学习音乐、舞蹈、文学、戏剧等内容。肯定并鼓励幼儿的即兴创造，在过程中关注孩子情商、价值观等全面发展。"玩音乐"体现了儿童音乐教育的综合性、元素性、即兴性、创造性、参与性和多元性等特点。

唱起来。对于牙牙学语的孩子来说，歌唱能帮助他们更顺畅地发音和学习词语。这时候，我们要鼓励孩子多唱歌，哪怕唱得不好也没关系，毕竟对孩子来说唱歌像是一种游戏，孩子们感受到更多的是音乐的节奏、旋律带来的快乐。我们甚至可以用同样的旋律唱不同的歌词，比如即兴改编的歌词，这些都是不错的互动方法。

跳起来。跳舞能让孩子对音乐的注意力更集中，对于家长来说，和孩子一起跳舞时不要觉得在孩子面前跳舞很丢人，事实上，这不仅能让你更加放松，而且看着孩子开心的笑脸和姿态，那种感觉会非常有趣。

别怕吵。孩子们很喜欢探索各种声音，无论是真正的乐器声，还是来自日常物品的声音，都深受他们喜爱。声音对孩子的认知发展十分重要，各种声音对孩子在听觉方面的发展大有裨益，我

们与其禁止孩子拿着钢勺敲铁盆制造噪音，不如接受这些声音，和孩子一起探索声音，如让他们试着发出最小和最大的声音，帮助孩子理解声音弱与强的差别等。

掌握了这些音乐启蒙的基本要领，父母就可以积极地参与到亲子音乐启蒙中了。

第二章
音乐启蒙从孕期开始

弹琴瑟，调心神，和情性。

——《医心方·求子》

第一节
音乐胎教的意义

父母都会为孩子的人生起点积极创造有利条件，关于孕期音乐启蒙，孕妈妈们时常会产生一些疑问，例如：孩子在子宫里能听到我的歌声吗？音乐能起到胎教作用吗？如何利用音乐缓解孕期和生产时的压力？孕期音乐启蒙对新生儿和儿童的未来音乐之路会产生什么积极影响？等等。让我们带着这些问题来共同了解孕期音乐启蒙的奇妙世界。

事实上，孕期用音乐和孩子进行最初的接触，除了帮助胎儿提高音乐感知能力外，还可以为良好的亲子关系奠定基础，孕期音乐活动也能帮助孕妈妈们舒缓调节情绪，陪伴孕妈妈度过一个祥和的孕期。

一、胎儿的听觉能力

音乐对早期儿童发展的积极意义已被证实并被广泛重视起来，其实音乐对于尚未出生的胎儿同样具有积极意义，这一切要建立在胎儿具备听觉能力的基础上，那么胎儿真的具备听觉能力吗？

事实上，人们对胎儿听觉能力的认知经过了漫长的探索。早

期人们认为胎儿并不具备听觉能力，他们认为胎儿偶然出现的胎动并非来自对外界声音的感知反应，后来随着人们认识的不断提高，胎儿不具备听觉能力这种观念被科学家们所质疑，他们在鸣笛、按门铃时用秒表和听诊器在 70% 左右的孕晚期妇女身上观察到了胎儿心跳加快的迹象。

在 20 世纪 70 年代，超声波技术的出现让这些研究得到了进一步发展。科学家借助超声波观测胎儿对不同音频和音量的反应，研究显示只有个别 19 周的胎儿对 500 赫兹的声音做出了反应，但随着孕周的增加，对声音有反应的胎儿数量逐渐增多，引起反应的音频范围也变大，引起反应所需的音量也越来越小。这间接证明了胎儿具有听觉能力，并且孕周越大胎儿对声音的反应越强烈，听觉能力越好，这与胎儿听觉系统发育周期相吻合。从孕 20 周起，胎儿负责将声音转变为神经冲动的结构——螺旋器开始起作用，通过螺旋器，内耳和大脑之间的神经联系得以建立，这种联系让神经冲动到达大脑，并在那里进行处理，在这之后胎儿就完全具有了听觉，能对子宫外的声音产生反应，并能处理和存储这些信息，胎儿开始从周围环境中获取听觉体验并积累经验，这些体验和经验存储在胎儿的记忆中，在胎儿出生以后对其产生影响。

二、音乐胎教的作用

1. 早期母婴关系的建立

胎儿在妈妈腹中感受最多的是妈妈的声音，包括妈妈的说话

声、歌声和来自妈妈身体本身和身体活动所产生的声音，如心跳声、呼吸声、血液流动的声音等。妈妈有规律的心跳声伴随胎儿九个月的持续成长，对胎儿具有重要的影响，胎儿根据妈妈心跳的快慢来感知母亲的心情，通过妈妈的歌声来感知妈妈的心率和心情的变化。妈妈的声音对胎儿来说是最动听的音乐，这些声音建立了早期的母婴联系，成为妈妈和宝宝共同的美好记忆。

2. 孕期音乐的记忆和留存

早期原始部落音乐家感觉自己的生命接近终点时会选择一位接班人，他从部落中选出一位怀孕的妇女，在其怀孕后期及孩子出生后，用乐器为孕妇演奏乐曲，他相信这个孩子长大后将会演奏这种乐器，因为孩子在妈妈肚子里已经熟悉这种乐器的声音了，这是音乐延续和留存的经典案例。

父母们常常会发现出生不久的婴儿一听音乐就兴奋地跟着节奏手舞足蹈，到孩子咿呀学语时，喜欢听别人唱歌和模仿别人的歌声，这是通过听音乐产生的音乐记忆。这种音乐记忆能力是与生俱来的，胎儿听到子宫外的声音和音乐，这些声音通过子宫壁的过滤，一部分声音传入子宫，与母亲身体内的音响混合，被胎儿吸收处理。在声音传输过程中信息有所丢失，声音并不能以原有形态被听见和理解，但其中的节奏、力度和旋律等特征将保留下来，胎儿此时已经具备了处理和存储这些声音信息的能力，这些体验和经验存储在胎儿的记忆中，直到出生后他们仍然会记得

这些音乐。

假如我们在孕中后期反复给胎儿演唱或聆听同一首歌曲，胎儿就会记住这首歌，并能识别其中的变体和各种不同版本，这种宝贵的记忆会保留到孩子出生后四个月乃至更长时间，当然这需要我们在后期帮助他们加深这些记忆，使其随之产生自然而牢固的音乐记忆。无论歌曲的版本如何变化，出生后的孩子仍然能够识别这首歌曲，说明胎儿在母体内的音乐记忆并非一种简单的记忆，他们处理并存储了这些音乐信息，获得了包括旋律、节奏、音高、结构等音乐基本形态的经验和体验。

3. 音乐的安抚

我国古代医书《医心方·求子》建议，"弹琴瑟，调心神，和情性"，说明孕期听音乐具有安抚作用，向胎儿传递母亲的感受，有助于建立良好的母婴交流。如果孕妈妈反复聆听或演唱同一首歌曲，胎儿出生后仍将记得这首歌曲，在听到熟悉的旋律时，也会获得极大的安全感。胎儿在熟悉的歌声中获得安全感，这对孩子在出生后进行良好的母婴交流和情绪互动等方面有着积极的作用。

我们不妨在孕期反复聆听舒缓的音乐或愉悦地演唱一些优美的歌曲，用音乐使我们的心率调整到静息心率的状态，胎儿在这种有节奏规律的心跳韵律中获得来自母亲的信息和感知母亲的情绪，这是胎儿获得安全感的基础，也是生命力的体现和传递。让胎儿感受到妈妈规律的心跳和优美的歌声，告诉腹中的胎儿，妈

妈爱你、关注你，因为有你，妈妈感到开心而愉悦，让孩子感受到妈妈的心情和状态，获得温暖而平和的安全感，这些不仅对出生后孩子的情绪管理大有好处，这种愉悦的交流对胎儿发育也大有裨益。

孕妈妈孕期的压力不容小觑，对未来的未知和身体的变化时常让孕妈妈变得焦虑和担忧，不妨用音乐来放松情绪，和腹中的宝宝一起享受音乐的美好。

三、胎儿对音乐的感知

胎儿是如何感知音乐的呢？音乐感知是一个复杂的大脑工作过程，包括接收声音刺激，大脑对声音刺激进行处理等。我们对子宫中胎儿的感知情况知之甚少，只能通过间接的手段来了解胎儿的音乐感知情况。研究发现，如果婴儿在胎儿时期多次听过特定的音乐旋律和变体，如 ta ta ta 的节奏型，在出生后就能够记得这些旋律，并快速分辨其变体。比起未受过训练的婴儿，这些婴儿的大脑展现出更强的记忆功能。

婴儿出生后仍然能记得他们在孕期常听到的旋律和变体，说明旋律的重复播放产生了训练效益，神经细胞间建立起新的连接，每次重复播放都能重新激活并继续增强这些链接。

音乐启蒙从孕期开始，孕妈妈用音乐与腹中的胎儿建立起亲密的母婴关系，和宝宝一起轻松地感知音乐，分享愉悦，打开音乐之门。

第二节
音乐与语言

匈牙利音乐家柯达伊说："歌唱是所有人的母语，这是我们能表现完整自我，传递完整自我，包括我们的体验、感受和希望的最自然的方式。"语言是人类沟通和信息传播的途径，音乐也是一种语言，可以传递情感。母语是本民族语言，是民族的标志和象征，是在婴幼儿时期自然习得的第一语言。在胎儿音乐启蒙和早期音乐教育中，母语使用的意义是非凡的，母语音乐体现出强烈的民族文化基因，它能带给孩子民族自信和安全感，这对孩子一生的心理底层建设意义重大，无论我们的孩子以后走得多远，飞得多高，这都能给他提供无穷的力量和支撑。其中，父母作为孩子最熟悉的母语教育实施人，他们的行动和付出对孩子的教育意义深远。

一、母语的意义

孩子的听觉十分敏锐，父母用唱歌来安抚孩子和教孩子唱歌时，孩子会通过观察父母的口型，咿呀模仿歌声，并能分辨出歌声中音色、节奏和旋律的变化，区分歌词和旋律的细小差别和新

变体，这是因为他们在妈妈肚子中已经获得了音乐感知。这种音乐的记忆模仿与语言的学习非常近似，孩子通过对歌曲中的旋律和歌词韵律的捕捉和记忆，掌握了母语的基本韵律特征，包括音高、音色、快慢、分句等，母语从胎儿时期就进入孩子的认知领域，这是一种天然的联系。与其他语言相比，胎儿更喜欢自己的母语，就连新生儿的叫喊方式都会受到母语的影响，他们会用叫喊的方式来模仿母亲的语言，例如德国婴儿的叫喊声比法国婴儿的叫喊声音域更广、音调更高。所以我们在日常的孕期音乐启蒙时，提倡首先选择母语的内容，包括用母语演唱的歌曲，本民族的器乐作品等，这更能被孩子们喜欢和接受，他们也更愿意模仿并记忆。

二、妈妈语

妈妈语具有重要而独特的地位，影响着胎儿早期的听觉发育和体验。无论是对早期母婴关系的形成，还是对孩子语言能力的发展，妈妈语都扮演着独一无二的重要角色。

1. 自然的联系

母亲的嗓音对胎儿来说具有自然而积极的影响。北卡罗来纳大学的科学家们在一部分婴儿吸吮较慢时播放母亲的声音，另一部分婴儿吸吮较快时播放母亲的声音，十个婴儿中八个将吸吮速度调整为能听见母亲声音时的速度，婴儿们为了听到母亲的声音，

改变了自己的吸吮节奏，甚至学会了某种特定的吸吮速度。这说明了婴儿对妈妈声音的喜爱，这是一种自然的联结。

2. 妈妈语更清晰

胎儿在妈妈腹中能听到妈妈的声音和子宫外众多的环境音。与其他声响相比，妈妈的嗓音除了可以穿过空气和腹壁传导给胎儿外，也可以通过骨骼传导到子宫中，所以胎儿能更清晰地听见妈妈的嗓音。

3. 妈妈语促进大脑发育

哈佛医学院研究人员对早产儿进行了研究，第一组婴儿每天听三小时录音，录音内容为经过处理的母亲说话声和心跳声，且尽可能模仿子宫中的音响效果；第二组婴儿则不听录音。一个月后，与不听录音的第二组婴儿相比，听录音的第一组婴儿的听觉皮层明显增大，这说明母亲的声音能更好地训练胎儿的听觉能力，促进大脑神经的连接和大脑的发育，帮助孩子语言能力和感知能力的发展。

妈妈的声音对腹中的胎儿来说是世界上最动听的声音，胎儿对妈妈的声音非常熟悉，他们能够理解妈妈声音中包含的情绪，出生后会根据妈妈的情绪调整自己的行为，也会通过带有某种特征的旋律或叫喊模仿妈妈的声音以获得妈妈的注意。

另外，儿童和胎儿吸收妈妈声音的概率远高于其他声音。所以，我们时常发现妈妈说的话和意见更加管用，其实这就是一种

天然的联结。妈妈们应该留意这一点，并合理利用这种联结，为孩子提供更多的声音学习和语言学习机会。

4. 妈妈语的安抚

从胎儿听到母亲的声音那一刻起，就开始了最早期的母婴联系，母亲的声音、气味对母婴联系的建立起着重要的作用。胎儿听到妈妈的声音时认为自己的生存得到保障，感受到了妈妈的爱，妈妈是胎儿最亲近的人，胎儿时常对妈妈的声音和行为做出相应的互动，这种互动和默契鼓舞着妈妈承担起照顾孩子的责任，让胎儿得到安抚并获得满足。

三、爸爸语

一直以来，胎教和启蒙被认为是妈妈专有的孕期活动，但对于准爸爸来说，男声中的低频声部同样可以进入子宫被胎儿所听见，胎儿对爸爸妈妈的声音所产生的反应强烈程度相差无几，这鼓舞着准爸爸积极承担和胎儿交流的责任，参与到胎教和早期亲子活动中来。

准爸爸的参与体现了他对胎儿的关爱和照顾，帮助胎儿和准爸爸建立一种紧密关系，这种建立过程和存在感对胎儿发育同样具有非凡意义。准爸爸可以通过为胎儿歌唱，朗读诗歌、文章的形式来加深这种亲密关系，这对胎儿出生后和父亲的关系建立具有深远的影响。

四、诗歌韵律

诗歌是华夏语言的精髓，爸爸妈妈在给宝宝读诗时，要注意诗歌的节律美和韵律美。

1. 妈妈的诗

采　莲

选自《汉乐府》

江南可采莲，

莲叶何田田。

鱼戏莲叶间。

鱼戏莲叶东，

鱼戏莲叶西，

鱼戏莲叶南，

鱼戏莲叶北。

2. 爸爸的诗

爸　爸

【美】米歇尔·陈（Michelle Chen）（5岁）

我是一只小鸟，

落到爸爸的大树上，

每一次歌唱，

树叶也在鼓掌。

我是一条小鱼，
游在爸爸的大海上，
每一次远航，
浪花也在微笑。

我是一只小鹿，
跑在爸爸的大山上，
每一次冲刺，
山路也在加油。

我是一棵小苗，
种在爸爸的大地上，
每一次发芽，
大地也在欢呼。

我是一颗小星，
闪在爸爸的星空上，
每一次眨眼，
星空也被点亮。

雪儿落，冰雪大地，
寒风起，海面呼啸，
只有爸爸的怀抱温暖着我。

乌云来，天空黯淡，
风儿起，树叶纷纷，
只有爸爸的大伞为我遮挡。

五、妈妈的母语摇篮曲

这首经典的东北摇篮曲伴随了几代人的成长，旋律温柔舒缓，语境美好，体现了我国北方语言的特点（见图2-1）。

摇篮曲

1=F 2/4

慢而轻

东北民歌
郑建春 填词编曲

（6 5 3 5 | 6 — | 6 5 3 6 | 5 — |

5
3. 5 3 2 | 1 6 1 6 | 5 3 2 | 2 1 6 | 5 —）|

10
1 1 | 1. 6 | 5 1 | 1 | 5 6 i | 6 5 3
1.月 儿 明， 风 儿 静， 树 叶 儿 遮 窗
2.夜 空 里， 卫 星 飞， 唱 着 那 东 方
3.报 时 钟， 响 叮 咚， 夜 深 人 儿

13
5 3 2 | 2 | 2 5 | 5 | 2 3 2 | 1
棂 啊， 蛐 蛐 儿， 叫 铮 铮
红 啊， 小 宝 宝， 睡 梦 中
静 啊， 小 宝 宝， 快 长 大，

16
1 6 3 3 | 2 1 1 6 | 5 | 5. | 6 1 5 6 | 1. 2
好 比 那 琴 弦 儿 声 啊， 琴 声 儿 轻
飞 上 了 太 立 空 啊， 骑 上 那 个 月 儿
为 祖 国 大 功 啊， 月 儿 那 个 明，

19
3 2 1 2 | 5. 3 | 2 3 | 3 5 6 | 2 7 | 6
调 儿 动 听， 摇 篮 轻 摆 动 啊，
跨 上 那 个 星， 宇 宙 飞 摇 行 啊，
风 儿 那 个 静， 摇 篮 轻 摆 动

图 2-1

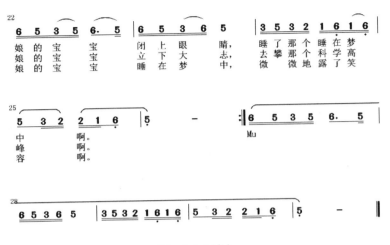

图 2-1（续）

第三节
为宝宝歌唱

一、妈妈的歌声最动听

对腹中的胎儿来说妈妈的歌声是世界上最动听的声音，孕妈妈要多为宝宝唱歌。在这个数字音乐唾手可得的时代，播放器代替了父母，父母停止为孩子们唱歌并不是好现象。孕妈妈为胎儿歌唱是在和宝宝进行最初的美好接触，宝宝通过倾听妈妈的声音，记住妈妈的声音，从而获得稳定的安全感。

有些妈妈演唱时常常有心理负担和疑虑，会因为担心自己的演唱能力而不敢为宝宝歌唱。其实完全不必担心这些问题，对宝宝而言，无论你唱得如何，妈妈的声音都是世界上最动听的声音，能从歌声中感受到妈妈的爱和演唱时的好心情对宝宝来说至关重要。

为腹中的宝宝唱歌时，借助歌声，妈妈还可以掌握在孩子出生后更容易安抚其情绪的有效方法，熟悉的旋律在孩子成长过程中起到稳定剂的作用，让孩子似乎回到妈妈腹中那段安然的时光，妈妈的歌声成为孩子出生前和出生后的纽带。

同时，孕妈妈在唱歌时，大脑会产生甲状腺激素、肾上腺素

等让人快乐的荷尔蒙，帮助孕妈妈放松、减压，让孕妈妈能够心情愉悦，将注意力集中到自己和宝宝身上，这对孕妈妈的情绪和宝宝的发育大有益处。

二、为宝宝选择适合的歌

我们鼓励孕中歌唱，选择适合宝宝的歌曲在孕期反复演唱，在出生后继续演唱这些歌曲，将孕期的音乐体验和出生后的学习建立一种联系。那么孕妈妈到底该怎么唱？腹中的宝宝喜欢听什么歌？

我们腹中的宝宝最喜欢旋律优美，速度平和，节奏轻快、规整的歌曲。孕妈妈演唱时要尽量注意音准节奏，演唱要温和而生动，充满期望，和孩子一起体会音乐的美。我们在这里教大家一些孕中歌唱的方法，也推荐一些适合孕妇演唱的歌曲以供参考。

如果孕妈妈对一个人演唱感到不适应或没有信心，或者更喜欢和其他人一起唱歌，那么孕妇合唱沙龙也许比较适合，可以关注自己所在的城市是否有这样的孕期合唱团或音乐沙龙，如果对此感兴趣，可以多留意这些信息。

三、妈妈喜欢的歌

如果你更愿意为孩子演唱你喜欢的歌曲风格，如流行歌曲、

音乐剧选段、传统的民歌戏曲等，那么请尽管为孩子演唱。孩子并不在乎你唱的是哪一首歌，重要的是他们会从你的歌声中感受到你的情绪，从你的歌声所传达的安全感中获得好心情，这会让他感觉放松而舒适。

四、爸爸的加入

爸爸的歌声浑厚、有力，给孩子坚定的勇气，爸爸们不妨多为宝宝唱歌，增加与宝宝交流和相处的机会。

🎼 推荐给爸爸的歌：《牧歌》《西风的话》《我是一个粉刷匠》

爸爸也可以为妈妈演唱，在歌声中回忆以往两人的甜蜜生活，告诉她你的爱意，你正和她一起期待和迎接宝宝的降生，你们共同在面对生活的各种改变。这对孕妈妈放松心情和缓释孕期焦虑大有益处。

🎼 推荐给爸爸的歌：《爱的罗曼史》《知心爱人》

五、用歌声和孩子对话

每一次为腹中胎儿歌唱都是你和宝宝的一次亲密对话，这是一个不被打扰的空间，放轻松，用充足的时间来与宝宝交流，享受其中产生的亲近感。在歌唱交流中宝宝在你的身体里会对你的歌唱做出反应，他也许会动得更厉害，也许会安静下来，这时妈

妈可以轻抚自己的肚子来回应，享受这种最初的美好交流。同样，爸爸也可以用这种方法与宝宝交流。

1. 经典歌曲

我们可以演唱经典儿歌和经典乐曲主题改编的歌曲，这些音乐在人类社会传唱了几个世纪或者更长时间，经过了历史长河的选择，传递人类的语言和韵律，符合大众的听觉审美，抚慰我们的心灵。

我们也可以哼唱这些歌曲，让宝宝只感受歌曲的旋律，帮助宝宝加深旋律的记忆。我们可以选择不同风格的旋律来自由、放松地演唱和哼唱。

🎼 歌曲推荐：江苏民歌《茉莉花》、英国民歌《绿袖子》

2. 美好的世界欢迎你

孕育时孕妈妈会有一种激动而陌生的感觉，孕妈妈一方面期待小天使的降临；另一方面又对未出生的宝宝和未来的生活感觉未知。我们可以用歌声迎接宝宝的到来，把我们的期待告诉他，让他感受到他的到来是一件非常美好的事。同时，未出生的宝宝对未知的世界充满了好奇和期待，努力感知着外边的世界，我们可以用歌声告诉宝宝周边的人和事，告诉他这个世界有多美好。

🎼 歌曲推荐：《小白兔白又白》《下雨了》

3. 妈妈的爱

妈妈的爱和守护是帮助孩子获得生命力，为孩子之后的生活提供支持的重要力量，这将影响孩子一生的行为和对世界的感知。我们从孕期开始就要意识到自己作为守护人的职责，有意识地让孩子感受妈妈满满的爱和祝福，用歌唱告诉他你有多爱他，你是他坚强的后盾，会一直守护他，这是一个非常重要的时机。

🎶 歌曲推荐:《月光光》

4. 外语的启蒙

孕期给孩子适当地听一些外国歌曲，也会一定程度降低孩子出生后学习外语的陌生感，对语感的培养也有好处。

🎶 歌曲推荐:《*ABC 之歌*》(*ABC Song*)、《*玛丽有只小羊羔*》(*Mary Had a Little Lamb*)

六、用歌声培养日常习惯

我们可以在固定的时间里为孩子演唱同一首歌，培养胎儿的日常习惯和生物钟，日常习惯的建立代表着计划性，计划性带来的是可靠和安全感。这些孕期建立起来的日常习惯在孩子出生后仍然适用，例如，我们在孩子出生后继续演唱孕期反复唱过的歌，他们能辨认出这些歌曲，并能自然联想到这首歌和某种计划或事件有关，进而做出相应的反应。

在早上睡醒时为孩子演唱这首《早上好》（*Good Morning*），抚摸你的肚子，用歌声唤醒孩子，告诉孩子这是一个非常美好的早晨，把你的愉悦心情通过歌声传递给他。

🎼 歌曲推荐：《早上好》（*Good Morning*）

早上好，我的宝贝，晨雾收起，太阳微笑，美好的一天，我的宝贝。

舒伯特《摇篮曲》

晚安，我的宝贝，月亮升起，星星闪耀，现在开始甜梦。

七、疑虑和放松

孕妈妈经常感觉焦虑。在怀孕期间，孕妈妈的身体、工作生活、与另一半的关系都在发生变化，对未来的迷茫有时会让孕妈妈感到不安，对自己是否能担当起母亲的责任很疑惑。这时候，歌唱是消解这些疑惑和焦虑的好方法，告诉自己这些情绪存在很正常，通过歌唱来缓解情绪，放松自己，积极面对未来生活的变化。

八、歌唱与律动

由于孕妈妈身体的特殊性，孕期演唱时的律动要轻柔并且保持在力所能及的范围内，我们可以多采用抚摸、画圈、点击等安全且轻柔的动作和腹中的宝宝进行互动。

1. 抚摸

请放松，找到舒适的状态，将双手放在肚子上，唱歌时轻轻抚摸你的肚子。腹中的宝宝感受到了来自妈妈的抚摸、歌声和好心情，将这些感受与一种舒适积极的感觉联系在一起。孕妈妈也可以用歌声表达你对孩子的祝福，告诉你的孩子，你有多爱他。如果你在孩子出生后还继续唱这首歌，请抱着孩子边唱边用手抚摸他，最好保持统一的抚摸节奏。

2. 画圈

孕妈妈在唱歌时，用画圈的方式抚摸自己的肚子，可以尝试在唱歌时闭上眼睛，将所有的注意力都集中在你的孩子身上。我们可以通过顺时针和逆时针方向的转换来对应歌曲的句子和段落；我们还可以反复演唱，演唱完在主音结束后轻轻拍击腹部，表示歌曲的结束，让孩子记得歌曲结束的感觉。

3. 肚皮上手指舞

在你的腹中有一个小人儿在长大，他每时每刻都陪伴着你，和你密不可分，这是一种紧密相连的关系。演唱歌曲时，母亲可以用手指在自己的肚子上做爬行、跳跃、蠕动等手指舞动作，下一次演唱这首歌曲时，母亲仍旧用手指在肚子上做相同的手指舞动作，此后连续多次重复演唱同一首歌曲。

九、工作坊：歌曲哼唱

1. 有节奏地念谣:《手指舞》

手指舞

手指手指点点点，

轻轻点点圆肚皮；

手指手指跳跳跳，

跳起舞来踢踏踏。

2. 抚摸与哼唱:《彝家摇篮曲》

一天结束时，请你用一点时间来与腹中的孩子亲密接触，为他哼唱歌曲，这可以成为良好的日常习惯，在孩子出生后也同样适用。唱歌时抚摸肚子，养成日常安抚孩子的习惯，孩子出生后可以在歌唱时抱着孩子轻轻摇晃，让你的孩子伴着熟悉美好的旋律安稳入眠。

"月儿悄悄挂树梢，两只燕儿回屋檐，星星伴着你入眠，小宝贝快睡吧，妈妈在身旁，歌声伴着你轻轻摇，小宝宝快睡吧……"这是一首古老且广受喜爱的摇篮曲，唱这首歌时，请你全身心投入到这优美流畅的旋律中，跟随节奏轻轻律动，无论是带歌词演唱，还是轻哼旋律，都请连续多次重复演唱这首歌。

3. 乐器伴唱

如果你会演奏一种或几种乐器，不妨用乐器来弹奏这些歌曲，

作为孕妈妈的你也可以一边弹奏一边为胎儿歌唱。

🎼 歌曲推荐：《送别》

4. 民谣歌曲

各国的民谣都是孕妈妈歌唱的好选择，这首古巴民谣《鸽子》节奏自由、风格愉悦，如同自由的风吹过，让孕妈妈和胎儿获得开心而愉悦的心情。

🎼 歌曲推荐：古巴民谣《鸽子》

第四节
和宝宝一起聆听

一、你的宝宝喜欢什么音乐

1. 妈妈喜欢的音乐

原则上无论孕妈妈喜欢哪种流派或风格的音乐，对尚未出生的孩子来说都有好处。孩子在子宫中与妈妈紧密相连，他可以感受到妈妈的身体对音乐产生的反应，如果孕妈妈在听音乐时身体放松、心情愉快，那么就能对孩子产生安抚的作用。

2. 喜欢和谐音和调性音乐

研究显示，胎儿喜欢"和谐音"，不喜欢"不和谐音"；与调性音乐相比，胎儿不喜欢无调性音乐，因此某些音乐例如摇滚乐中为了制造紧张效果特意使用的不和谐音是不被孩子喜欢的。

孕妈妈选择聆听自己喜欢的音乐应该避免音量过大的音乐，这类音乐有可能导致胎儿听力和大脑发育受损。尤其在孕期的后三分之一阶段中，应避免长时间地听音量较大的音乐，因为这可能对胎儿的听力造成损害，并妨碍其正常的大脑发育，如果孕妈妈经常身处歌舞厅等高噪声场所，就会存在这种风险，因为那些

场合下的音乐音量通常超出《环境噪声污染防治法》中规定的最高界限。

通常你可以从直觉上判断什么样的音乐音量和聆听时长对你的孩子有益。倾听内心的声音，关注孩子的反应，胎儿通常会以明显的或剧烈的身体反应来抵抗不喜欢、不合适或者音量过大的音乐，但也不要单凭这些反应做决定，要以自我的感知为原则，因为你的孩子和你紧密相连。

二、莫扎特效应

听古典音乐能让宝宝更聪明吗？市面上有很多课程或音乐资料、图书等，大多以"小小莫扎特"或"天才莫扎特"等命名，为什么？主要是因为莫扎特是一个音乐天才，大家希望自己的孩子有莫扎特那种音乐天赋，这是一种美好的愿望，正是由于这种期望，一些教育产品使用"莫扎特"作为宣传语，这表明了市场需求，也是著名的"莫扎特效应"。

1993 年，心理学家弗朗西斯·劳舍尔在美国发表了一项研究成果，36 位大学生中，部分听到莫扎特音乐的人，大脑功能在一定程度上得到了提高。大学生中一部分人听了十分钟莫扎特的《双钢琴奏鸣曲》，另一部分人听其他音乐或者只是坐在安静的房间中，在接下来的智力测试中，听莫扎特音乐的学生在空间想象力方面明显高于其他学生。"莫扎特效应"由此产生，这项研究成果引起了媒体的广泛关注，人们很快将其应用到婴儿甚至胎儿身

上。大家普遍认为听古典音乐能够提升孩子的智力，"莫扎特效应"风靡全美，幼儿园教师为孩子们播放古典音乐，政府向新生儿免费分发古典音乐唱片，孕妈妈们开始在孕期和孩子出生后播放莫扎特的音乐。由此很快形成了一条完整的产业链，各种为婴儿设计的古典乐唱片，特别是莫扎特音乐唱片相继面市，此外还有专门设计的能在孕妈妈肚皮上夹紧的耳机，用来让胎儿更清晰地听到音乐。

学界对"莫扎特效应"是否真实争议不断，毕竟该研究显示出的效果是暂时的，莫扎特的音乐是否能带来长期提升智力的效果无法得以证实。但可以肯定的是，在孕后期通过外界针对性的刺激，如通过音乐刺激来提升胎儿大脑能力是可能的，大脑在这个发育阶段有特别强的可塑性。听力系统的成熟也取决于外部的听力经验，通过音乐刺激，脑部神经被不断激活及增强，由此促进胎儿的听力发育和脑部发育。

三、不要把耳机放在肚子上

虽然通过刺激神经可以促进胎儿的听力发育和脑部发育，但不建议用耳机直接为腹中的胎儿播放音乐，过度刺激有可能导致胎儿听力和大脑发育受损。美国儿科学会环境健康委员会发布的用于防护胎儿和新生儿噪声危害的指南中也对此提出了严重警告。如果有条件，孕妈妈聆听音乐时请选择优质的播放器，用适当的音量来播放音乐。

四、工作坊：聆听世界

1. 莫扎特：《第一号横笛协奏曲》

莫扎特的《第一号横笛协奏曲》中横笛与提琴交替出现，乐曲活泼却又不失优美。著名的音乐评论家罗曼·罗兰评价莫扎特："他的音乐是生活的画像，但那是美化了的生活。旋律尽管是精神的反映，但它必须取悦于精神，而不伤及肉体或损害听觉。"所以，在莫扎特的音乐中人们能感受到他对和谐生活的表达，体会到崇高的艺术境界。

孕妈妈在倾听《第一号横笛协奏曲》时，紧绷的大脑神经能得到放松，思绪会随着音符的高低起伏变得越来越轻盈，有飞翔之感。乐曲如春天的阳光一般温暖，让人忘却烦恼，想象自己和宝宝在绿野蓝天、阳光森林的世界里一起嬉戏。聆听这样的乐曲会让美丽的世界生动地呈现在脑海中。

2. 民族器乐合奏《春江花月夜》

有一首诗被称为"孤篇冠全唐"，那便是张若虚的《春江花月夜》。我们都知道，唐朝诗歌盛行，人才辈出，历代文人墨客纷纷对此诗赞不绝口，给予很高评价。清末王闿用"孤篇横绝"来评价该诗，明朝李攀龙评价其"极得趣者"。现代诗人闻一多先生更是称此诗为"诗中的诗，顶峰上的顶峰"，这首诗也成为历代文人心中的一颗朱砂痣。

　　历史的脉络真的是很有趣，有一首与此相关的琵琶曲也在清代广为流传，它就是琵琶文套大曲《夕阳箫鼓》。公元 1895 年，琵琶演奏家李芳园将此曲更名为《浔阳琵琶》，收入他所编的《南北派十三套大曲琵琶新谱》中，并立了十个小标题：夕阳箫鼓、花蕊散回风、关山临却月、临水斜阳、枫荻秋声、巫峡千寻、箫声红树里、临江晚眺、渔舟唱晚、夕阳影里一归舟。乐曲经由这样注释后，便与白居易的《琵琶行》联系起来了，"浔阳江头夜送客，枫叶荻花秋瑟瑟"的意境隐含其中，所以又有人称它作《浔阳夜月》或《浔阳曲》。

　　时间来到 1925 年前后，上海大同乐会的柳尧章和郑觐文两位先生以汪昱庭的传谱《浔阳夜月》为蓝本将此曲改编成民族丝竹合奏曲，并借用张若虚古乐府诗题将其改名为《春江花月夜》并流传至今。

　　《春江花月夜》全曲以"明月"为主角，以"黑夜"为画布，以自然景物为配色，展开了一场流动的叙事，如同一幅淡雅的中国山水画卷，动静相宜，大开大合，让人身临其境地感受到自然时空的壮丽之美和人心的虚怀若谷之美。完全跳出了对人类自身生命的观照，将视野放到更广阔的宇宙中去，体现了我国道法自然、虚怀若谷的审美哲学。

　　音乐是充满生命力的语言，有时它可以传递情绪，有时它可以带领我们进入梦境，有时它能点亮我们的心灵，有时它又会引我们伴它起舞。如果你能在听音乐时获得好心情，那么你就已经帮孩子在生命中享受音乐奠定了基础。

第五节
随着音乐放松

一、妈妈的焦虑

在孕期，孕妈妈的身体处于不断变化之中，身心健康面临极大的挑战，在这段时期有计划地安排放松来获取新的能量十分必要。此时孕妈妈行动上的迟缓是缓解压力的好办法，让孕妈妈的世界慢下来显得至关重要，因为直接而过于强烈的压力会给腹中胎儿带来一些负面影响，并有可能导致孩子出生后各种疾病的发生。

当预产期临近，孕妈妈会频繁出现期待和害怕交织的复杂心理。害怕因分娩带来的疼痛和场面失控，害怕面临未知情况和发生不测，害怕有可能对孩子造成不利影响，等等。此时，压力和消极反应会对准妈妈造成伤害，如果这种压力一直延续到孕中晚期，还会增加产后抑郁症的风险。其实这些害怕的心理是正常的，孕妈妈可以通过和家人、医生、朋友说出自己的担忧来释放自我，也可以用音乐来缓释这种压力，帮助应对这些不良情绪，为顺利分娩做准备。

二、呼吸和放松

经常听舒缓音乐能帮助孕妈妈在孕期保持平静的心情，消除紧张、缓解压力。舒缓的音乐节奏约为每分钟 60 拍，相当于静息状态的脉搏跳动速度，这类音乐通常结构简单，适合孕妈妈放松心情。

另外，我们也推荐孕妈妈聆听带有自然界声响的音乐，如同经历一场旅行，短暂将你带离现实，让你能够将注意力集中于自己的内心世界，摆脱压力和思想情绪上的负担。你在想象中越投入，就越能彻底放松，这时你的脉搏将减慢，呼吸将变深，血压也会降低，这将是一个非常放松的时刻。随着这种练习越来越频繁，放松的效果会越来越好。

同时，有意识地呼吸是分娩过程中的重要手段，能帮助孕妈妈在整个分娩过程中保持平缓的呼吸。孕妈妈在孕期可以随着舒缓音乐多做一些呼吸和放松的练习，这能帮助你在分娩过程中保持平静的心态。

分娩疼痛时，大多数产妇会产生下意识地忍耐和憋气等反应，然而这会导致肌肉痉挛并加剧疼痛。此时，正确的呼吸和发声起到了决定性作用，它可以将宫缩阵痛控制在产妇可承受的范围内，同时又为即将出生的胎儿保证了充足的氧气供给。

孕妈妈可以在孕期进行有意识的呼吸训练，以备分娩时使用。我们可以采用随着音乐低沉发声的方式获得持续而深长的呼吸，孕妈妈可以多尝试这种针对性的发声练习。

三、分娩中的音乐舒缓

音乐对分娩过程有帮助吗？在产房播放舒缓音乐能放松和减轻疼痛吗？研究成果给出的答案是肯定的。研究表明，在分娩过程中听音乐的妈妈们感受到的疼痛和害怕情绪明显少于没有听音乐的妈妈们。同时分娩过程中听音乐的妈妈们产后生命体征也优于没有听音乐的妈妈们。此外，爱听音乐的妈妈们产后对止痛剂的需求也比较低。这是因为在分娩过程中，通过听音乐转移了产妇对分娩疼痛的注意力，降低了医院里噪声的影响，熟悉的音乐节奏让产妇产生正面联想，有利于保持均匀的呼吸，缓解痉挛，从而对分娩产生正面积极的影响。孕妈妈不妨在待产包中准备好让你心情愉悦的音乐，帮助自己更从容地度过整个分娩过程。

四、爸爸们也"怀孕"了

我们常常忽略爸爸们的孕期压力，其实爸爸们面对的压力一点儿也不小，如生活的变化、未来的规划，以及接纳孕妈妈情绪的变化等，这并不轻松。爸爸们可能需要暂时放缓要做的其他事情，因为此时宝宝的顺利降生成为家庭日程表上最重要的工作，爸爸们要抽出时间和孕妈妈一起加入音乐聆听和歌唱的行列来，放松自我，用音乐和孕妈妈及腹中的宝宝交流，这一切都饱含着对未来美好家庭的期待。

五、工作坊：气息和舒缓

每个孕妈妈在孕期中有着不同的个性化放松方式，有的人通过听音乐来排除外界的干扰，有的人用音乐给自己来一场心灵放松之旅，有的人练习调整呼吸。请多多尝试，找出最适合自己的放松方式。

1. 气息运动

孕妈妈进行有意识呼吸时，准备好软垫子，找到舒服的身体姿势，用鼻子吸气，用嘴呼气，在呼吸时保持嘴巴放松，吸气要尽可能地深，呼气时要动作缓慢，尝试呼吸时保持平和的状态，在呼气时使用长且低的方式说出或唱出 a、o、e 等韵母发音或一些简单的字。

仰卧平躺式：孕 20 周之前，孕妇可以仰卧平躺。闭眼冥想时，双脚与垫子同宽，脚尖放松朝外，双臂沿身体两侧 45 度角向外伸展，手心向上。

侧卧式：从孕 30 周开始，由于孕龄的增加，孕妈妈在这个阶段再以背部朝下的方式躺下会有掌握不好平衡的感觉，此时可以采取侧卧或者靠墙坐的方式，尽管这不是呼吸的最佳体态。

在进行呼吸练习时请尽可能地放松自己，但不要过于放松导致睡着而忘记有意识的呼吸，请保持身体有意识而积极地呼吸。

扫描此码　边听边玩

2. 音乐旅行

音乐听四季：维瓦尔第《四季》之《春》

在音乐中感知四季的变化，告诉腹中的宝宝春天是多么美好的季节。

语音导引：森林里一切都在萌芽，蓬勃生长，鸟儿仿佛闻到了花的香味，叽叽喳喳地议论着美好的一天。

音乐伴旅行：《山居吟》

在音乐中，欣赏一幅画，读一篇散文，看一部电影，都能让孕妈妈发挥自己的想象力和音乐一起旅行，我们可以通过语音导引来引导旅行路线。

古琴曲《山居吟》空灵幽静，和黄公望的《富春山居图》有相似的美学价值和人生哲学意境。我们可以耳听《山居吟》，眼观《富春山居图》，在山水间徜徉。

语音导引：久居山间，舒朗宽和，观丹青入画，静心息率，聆听山水之声。

第三章
和孩子一起聆听

音乐是思维着的声音。

——雨果

第一节
聆听音乐

一、为什么叫聆听

音乐是自然和生命的最初语言，音乐中的春芽和鲜花让孩子们快乐和奔放，音乐中田野和果实让孩子们希望和憧憬，音乐中冬天的严寒和明朗带给孩子们勇气、力量、坚韧。音乐能为孩子们开启未来的路径，让他们飞向远方。

儿童听音乐为什么强调聆听而不是欣赏呢？这是因为"欣赏"更带有一定的目的性和选择性，以及理性的思考的意味，而孩子在这个时期还未完全具备这种思考能力，聆听音乐带有很大的偶然性。但这种在"符码化"到来前纯粹的听觉感知和自由聆听却是异常宝贵的，父母要充分利用这个时期发展孩子的听觉能力和想象力，引导他们自由主动地接受和处理音乐中的一些信息，获得独特的体验。

自由开放的家庭聆听带给孩子们独特的音乐体验，让孩子们自由捕捉音乐信息，对培养孩子对音乐的兴趣、提高其音乐审美和后期音乐学习起到意义非凡的作用。自由聆听阶段是必不可少的，也是很多家长容易忽略的一个阶段。

二、为什么要聆听

音乐是一种听觉艺术，对于想要进入音乐世界的人来说，聆听是感知音乐的第一步。孩子们通过聆听音乐来建立听觉习惯，培养敏锐的音乐感知能力，发展记忆力和想象力。事实上，在胎儿时期，音乐已经与胎儿的大脑认知神经紧密联系，当刚出生的婴儿还不会说话时，就已经能够感知音乐，并通过音乐认识自我，感知世界。

从婴儿到整个孩童时期，保持聆听是家庭音乐启蒙教育的主要任务之一。孩子可以聆听父母的歌声和家中的各种音乐。父母可以设定一个相对开放的音乐感知模式，尽可能通过音乐让孩子的大脑获得更多感官的刺激，完成儿童最初的音乐启蒙。当孩子到了幼儿园阶段或者开始学习演唱和演奏乐器时，就可以在学校接受较为系统的音乐训练了。

音乐聆听是孩子迈入音乐世界的第一步，是毫无压力的事情，它能降低孩子对音乐的陌生感和后期学习音乐的难度。因为孩子已经体验过了，具备了一定的音乐能力和理解力，在之后的音乐学习中，这种听觉记忆和理解力有助于培养孩子对音乐的兴趣，帮助他们在音乐学习的道路上走得更远。

三、掌握孩子聆听的规律

我们在陪孩子聆听时，首先要掌握孩子独特的聆听规律。

亲子聆听大致过程是："共同聆听—自觉聆听—音乐记忆—模唱—模唱歌词（如果有）—变奏"六个阶段。

一开始，我们可以和孩子一起听音乐，这叫共同聆听。这是共情的过程，父母和孩子可以同时产生对音乐聆听行为的认同感。在聆听时可以通过律动和孩子互动，也可以通过表情和情绪感染孩子，帮助孩子与正在聆听的音乐建立联系。

经过一段时间的共同聆听，你会惊奇地发现，在给孩子播放音乐时，孩子开始自觉地专注聆听了，说明他已经养成了一定的音乐聆听习惯，这是一个好的开始。

即使年幼的孩子还不太会说话，但在聆听音乐时也会表现出他的音乐喜好，在听到自己喜欢的音乐时手舞足蹈，咿咿呀呀地模仿旋律。到了学会说话后，他们会明确表达这种偏好，要求父母重复播放他们喜欢的音乐，并跟着模仿其中的旋律、节奏和歌词。这便是通过音乐聆听产生了音乐记忆，并初具音乐模仿能力。这种音乐记忆和模仿能力在孩子今后的音乐学习和感知中具有重要而积极的意义。

成人在学一首新歌时，经常是先掌握歌词，再唱旋律，而孩子最先接受的是旋律，而后才是歌词。有时候孩子们也会非常厉害地对歌词和旋律进行整体模仿，所以我们千万不要低估了孩子的音乐能力。

在孩子反复聆听、熟悉音乐并能模仿后，他们就会自发地对音乐进行变奏，这有点音乐创作的意味了，这也是旋律熟练后产生的独创性活动，家长无需将其与原有的旋律相对照而刻意纠正孩子。

四、亲子聆听的任务

儿童时期，家庭亲子聆听的主要任务是培养孩子的听觉习惯和对音乐的感知能力。

1. 培养对声音的敏感度

从婴儿时期开始，在不同方位制造一些音量大小不同的声音，观察孩子的表现，这是一种传统的听觉敏锐训练游戏，是为了帮助孩子获得声音的方位感和发展其对声音强弱的分辨能力。我们可以想象这些声音就是一个交响乐队的雏形，在交响乐队中，音量很大的鼓位于乐队的后方，音色柔美的小提琴位于乐队的前方等。

孩子再大一些，你可以向孩子介绍我们身边的声音，例如，起风时，孩子也许会问妈妈，这是什么声音，它从哪里来，这时候妈妈可以引导他用耳朵去寻找这个声音，培养孩子用耳朵去听的习惯。当孩子把听到的风声和树的摇晃联系起来时，就获得了对声音的认知和记忆，同时也训练了孩子敏锐的听觉。

用这种聆听大自然和生活中的声音来培养孩子勤于用耳、善于聆听的习惯是很好的方式，因为生活和大自然是孩子最好的老师，源源不断地给孩子提供丰富的想象力和灵感。

2. 音乐的记忆模仿和描述

家长应该时常鼓励孩子模仿声音、回忆声音、描述声音，例

如，问一问孩子上次听到的风声是什么样的声音，并鼓励孩子模仿唱出"呼呼呼"的声音。这是一种最初的声音记忆，帮助我们训练孩子的模仿力、记忆力和表达能力。具备这种基础的声音记忆能力，对音乐的模仿和记忆大有益处，因为此时孩子已经具备了一定的声音快速处理和记忆的能力。

音乐记忆包括对音乐形象、旋律、节奏等音乐要素的记忆，在后面我们会具体讲到这些要素。

🐝 亲子游戏：声效模仿

和孩子一起寻找生活中的声音，模仿这些声音，并找出这些声音的高低快慢和节奏等特点。

3. 音乐形态的感知

在亲子聆听过程中，父母可以引导孩子对音乐特点和形态进行感知，如对音乐的方位远近、长短高低、强弱音色等进行感知。但这种感知一开始是一种大体的逻辑和形态的认知，并不能做到将具体某一个音准、音符等精确地唱出和理解，对儿童音乐形态建立的引导也是具象化的。例如，我们想启发孩子感知和比较音乐的快慢，就可以在慢的音乐时段模仿乌龟慢慢爬，在快的音乐时段模仿小兔子快快跳，这样一来儿童就能将音乐和生活对应起来，形象地掌握音乐的快慢节奏了。

孩子学习语言时，最初都是先听我们说，然后他们开始张口说话，再到识字、阅读、书写。音乐学习也是一样，孩子们总是

从听音乐开始，然后跟着模仿和学习其中的旋律和节奏，继而学习其中的音乐知识，再到学习演奏或演唱。只是在实际操作中，我们常常会忽略或缩短自由聆听的周期，这对孩子获得自然的乐感是一种不可小觑的损失，因为我们常常认为认识音符、演唱歌曲或演奏乐曲才是真正学习音乐，这种对非常物化的音乐成果的重视，忽略的是对音乐的感知和对音乐抽象本质的认知。可喜的是，越来越多的父母们意识到了这一点，积极加入到音乐启蒙和家庭聆听活动中来，用比较科学的方法来引导孩子聆听和感知音乐，为音乐学习和兴趣培养奠定基石。

> **亲子游戏：声音变变变**
>
> 　　和孩子一起玩声音变变变的游戏，感知声音方位远近的变换所带来的声音强弱和音色的变化。

4. 培养音乐想象力

　　相比对音乐的理解，儿童对音乐的体验和感知更为重要，因为体验和感知是开启孩子无穷想象力的前提。例如，和孩子一起听圣桑的《动物狂欢节》之《天鹅》，如果提前告诉孩子这首乐曲的名字是天鹅，孩子自然会把这首乐曲定位为天鹅的形象和主题，这就好像命题作文，规定了音乐的主题，内容具有导向性，这样孩子就失去了想象的机会。事实上，孩子对音乐作品理解的范围大大超出我们的预期，假如我们不告知孩子要听的音乐作品的主题，也就是不提前定位，仅仅让孩子感知这首乐曲，如在

《天鹅》实际聆听体验案例中，孩子的回答包括了风、流水、大雁、舞蹈等。这时候每个孩子都充分发挥了自己独特的想象力，这种对音乐形象的想象力与孩子的生活见闻相结合，使孩子获得了独具特色的音乐感知和想象。

正确的聆听音乐是告诉孩子，我们一起来听音乐吧。听完后请孩子想象这段音乐的形象，听他表述，父母也可以引导孩子想象可能和音乐的主题不同的画面或场景，并且不要否认他的答案，而是在最后补充正确的音乐内涵，并和孩子交流。如果是语言类音乐，可以让孩子表述歌中的内容，结合绘本和律动来想象理解，并延伸到生活中对应的形象。

我们也可以在对音乐形象、旋律、节奏的模仿和记忆等的基础上，培养孩子对音乐形态和结构的感知。

5. 聆听时间的安排

儿童聆听音乐分为无意识聆听、功能性聆听、目的性聆听三种。

无意识聆听相当于背景音乐，例如，在孩子游戏时可以放一些他们喜欢的音乐或父母认为适合他的音乐作为背景音乐；有些交响乐的第二乐章温柔安静，适合在孩子睡前播放，具有助眠的作用；早晨可以放一些与大自然相关的音乐，让孩子缓缓从睡梦中清醒，固定的播放时间可以帮助孩子建立生物钟；等等。

功能性聆听是指设定计划和目的的聆听。例如，把音乐作为绘本故事的烘托，与某个绘本相结合，假设音乐和绘本都是鱼的

主题，就可以结合音乐来讲绘本，这样把抽象的音乐形象化；也可以把音乐作为游戏的烘托，在儿童亲子游戏中播放音乐，并随之律动，等等。

目的性聆听是指在固定的时间有一定目的的聆听，这也包括学唱儿歌，这是培养聆听音乐习惯和建立音乐兴趣的重要环节。

亲子聆听时间的安排一开始可以很松散，一段时间后可以固定一个时间段，再之后这个时间段可以成为学习声乐或乐器的固定时间，让孩子觉得这个时间段是属于音乐的，逐步养成音乐习惯。

我们也可以通过聆听音乐来建立孩子的生物钟，例如，让孩子每天起床时聆听某一首乐曲，睡觉时听一曲舒缓的音乐，养成培养孩子良好的作息习惯。

6. 听音乐要讲究

亲子共同聆听值得鼓励：孩子总是在观察和模仿父母的行为，他们认为父母的行为具有示范效应。家长陪孩子轻松聆听，当孩子的朋友，和孩子充分互动起来，一起热爱音乐，这对孩子的兴趣培养大有益处。会演奏钢琴或其他乐器的父母也可以和孩子在乐器上一起玩大声和小声的游戏，让聆听音乐延伸到游戏中来。

时间空间：你的客厅是否出现过这样的场景，电视里一边播放着连续剧，爸爸一边打着游戏，另一边音箱里还在唱着儿歌。注意，一个空间内不要超过两个音源，太多的音源对孩子的专注力培养没有好处，是对音乐听觉和记忆的破坏。

音量大小：儿童的耳朵非常娇嫩，听音乐时音量要小于成人音量。我们常常发现每个人的听力差异很大，如果小时候过多、过强地刺激孩子的听觉系统，孩子的听力会下降，就如同说话声音大的人听力一般弱于轻言细语的人。因此，选择给孩子听舒缓优美的音乐，是对孩子听觉的必要保护。

给孩子听摇滚乐是一种另类的教育法，但这里存在一个风险，孩子在摇滚乐中不能建立良好的音准感知和音乐的次序感，还有可能带来情绪上的焦虑。有一种理论说，听莫扎特的音乐会使孩子变得更聪明，这是为什么？虽然莫扎特的音乐让孩子变聪明到现在没有明确的理论依据，但可能是因为莫扎特的音乐大多数在60分贝左右，更能被孩子的耳朵愉悦地接受，因此达到培养孩子对音乐的敏锐度的效果，进而影响其大脑的发育。总的来说，优美欢快、结构工整的音乐能带给孩子身心愉悦的感受，进而促进儿童大脑发育。

音乐质量：优秀乐队的演奏代表着高质量的音乐，能够更好地诠释音乐和二次创作，这些音乐对于儿童来说是很好的选择。作为家长，在为孩子选择音乐时，最好挑选录音质量高，演奏版本佳的音乐，对于市面上达不到以上要求的诸如儿童古典乐大全之类的音乐产品要慎重选择。

除此之外，在亲子聆听时还要注意选择音响质量合格的播放设备，良好的音响设备能更完整地还原音响效果，减少音源的损失。

完整性：亲子聆听音乐时，应尽量保证乐曲的完整性，这对

提升儿童完整乐思的领会能力和音乐结构及逻辑的体会能力大有益处。在聆听篇幅较长的音乐时，也应该保证分段的完整性，如一口气听完一个乐章或一个变奏等。

五、聆听什么音乐

常常会有父母为给孩子选择聆听曲目而烦恼，其实孩子可以聆听的音乐作品范围很广，他们可以听各种童谣、世界名曲、中外经典歌曲等，不要认为他们听不懂，父母可以最大限度地发挥他们的想象力，给孩子选择能扩大其音乐听觉范围的音乐。

在选择音乐前，我们来了解一下儿童聆听的喜好。儿童更喜欢一些和他们生活相关的儿歌、童谣，简单优美的古典音乐、民间音乐等。我们给孩子选择曲目时，也要尊重这种喜好，选择旋律优美、情绪愉悦、节奏规整的儿歌、童谣和乐曲陪孩子一起聆听。

同时我们要格外鼓励孩子多聆听民族民间音乐，这符合奥尔夫教学法中突出本土化的原则，也是一种母语的传达和音乐文化的引导，帮助孩子建立民族认同感和民族自信，是孩子们认知自我的好机会。

亲子聆听音乐的形式也要多样化，可以通过各种演奏形式与风格特征的声乐和器乐作品来扩大儿童的听觉范围。

第二节
声音启蒙

一、声音启蒙——生活音效

声音启蒙在早期儿童听觉发育中起着重要作用，可以培养孩子对声音的敏锐感知能力，而具有敏锐的听觉和良好的感知声音的能力是聆听音乐和学习音乐的基础。

宝宝在很早的时候就有听觉了，甚至在妈妈肚子里时，他们就会用小耳朵聆听和分辨外面的声音，这时妈妈可以给他们听一些音乐和故事，让他们熟悉爸爸的声音。宝宝出生以后，自然界提供了丰富的天然声音：繁忙的街道、窃窃私语、风吹树叶沙沙声、雨滴声、鸟叫声、蝉鸣声、海浪声等。这些大自然的声音都是孩子心中美妙的音符，激发他们的灵感和想象力。这种具有原始特质的声音释放出的能量是不可替代的，它们是天籁，是一部大自然的交响曲，给孩子们提供了无穷无尽的声音，等待孩子们去尽情聆听、感知、想象。

在婴儿出生后的初期，我们可以有意识地培养他们对声音方位、大小、高低的认知，和他玩一些声音游戏，如唤他的名字配合抚触，发出高低音让他辨认，在不同的地方摇铃铛或小鼓，远

处和近处换位置说话时看他的转头方向和反应等。

亲子游戏：妈妈在哪里？

　　妈妈在房间走动，在房间里不同位置呼唤宝贝的名字或歌唱，观察孩子对声音方位的反应，训练孩子的听觉方位感。

二、自然音效的童谣和儿歌

　　生活音效是孩子最熟悉的声音，他们对这些声音充满了好奇，通过聆听这些声音，孩子随时准备创造属于自己的生活音效。我们可以给孩子创造这种机会，例如，带他坐火车感受火车"咔嚓咔嚓"的声音，和他一起拍拍桌子跺跺脚，让他理解声音是世界的一部分，他创造的声音也是这世界的一部分，这是一种乐趣无穷的游戏。

　　我们也可以和孩子一起聆听带有大自然声音的录音品和模仿大自然音效的儿歌童谣和乐曲等。如吟唱童谣"风娃娃，到处跑，串门忘了把门敲，'哐'地一声推开门，屋里宝宝吓一跳"；又如聆听谭盾的《水交响曲》、肖邦的《雨滴前奏曲》等。这些大自然的音效经过作曲家的精心创作，惟妙惟肖，体验这些音效也是在间接告诉孩子，我们的音乐来自大自然和我们的生活，音乐是我们生活中重要的组成部分，由此建立起孩子与音乐的自然亲近感。

工作坊：亲子儿歌教唱《火车咔嚓》

和孩子一起学唱儿歌《火车咔嚓》，想象或回忆火车运行中的各种声音，并用讲故事的方法引导孩子说说这些声音的特征。

三、声音的记忆和保存

我们可以和孩子一起把听过的声音录下来，经常拿出来放给他听，让孩子辨别听到了什么，回忆录音的经过，这就是音乐记忆的雏形。

我们也可以带孩子到户外走走，感受各种声音，同时告诉孩子是什么发出的声音。我们还可以在森林里野餐，闭眼聆听鸟的叫声，让孩子感觉各种不同的鸟叫，培养其对音色的敏感度，进而和孩子一起模仿不同的鸟叫，培养其音高的概念。这是一种孩子非常愿意接受和参与的形式，也是极具创造力的音乐活动。通过这种对大自然声音高低、大小、强弱的自然音律的感知，使孩子对音高、音色、音量这些音乐的要素产生基本的认识。

工作坊：西藏鸟鸣收集

听！西藏林芝地区的森林里正在举办音乐会，小鸟们都在歌唱，我们去收集它们的声音吧。请家长们带领孩子去收集周边森林里的声音吧，把大自然的美好声音带回家。

如果天气不好，可以坐在窗前听听风声、雨声和雷声，让孩子感受声音的音量和强弱的变化，让孩子模仿雨"滴滴答"的声音或风"呜呜呜呜"的声音。我们也可以打着雨伞去感受雨滴打在伞面上"哒哒哒"的声音或雨鞋踏雨的声音。这是一种非常美妙的感觉，这种声音的记忆会在孩子的脑海中长久地留存。

工作坊：亲子聆听《雨滴前奏曲》

听肖邦的《雨滴前奏曲》，感知雨声由小到大产生的音色与强弱的变化，以及音乐情绪的变化。

四、声音色彩的感知

我们可以在阳台挂一些风铃，和孩子玩"风铃重奏曲"的游戏，感受其碰撞的声音，引导孩子描述他的感受。风铃有很多种材质，如贝壳的、铁质的、陶制的、复合材料的，每种风铃碰撞的音色、音高、长短都不一样，这有一点交响乐队的意味了。

在交响乐队中弦乐组、管乐组、打击乐组等也是用声部和音色来划分演奏组别和范围。在演奏"风铃重奏曲"时你可以这样引导孩子，你可以说陶铃声部、铁铃声部、贝壳铃声部等是你们自己组建的亲子风铃乐队，演奏的是最独特的原创作品，这样便于不自觉中建立了孩子对音色差异的辨别能力，起到了乐队声部

最初启蒙的作用。

我们也可以从孩子经常玩的玩具中找到多种音色和乐器来对应，以帮助孩子对音色进行分类，如金属的玩具和三角铁、钟琴等乐器音色相似等，多比较、多分类，培养儿童对音色差异的敏感度。

在音色概念建立后，我们在聆听音乐时，引导孩子进一步注意乐队中不同乐器的不同音色，再到感知同类乐器的不同音色的细微差别，这对孩子来说就不那么难了。

工作坊:《风铃重奏曲》

用不同材质的材料制作风铃，通过晃动这些风铃，感受音色的变化和不同风铃合奏的效果，从而体会音色的不同带来的不同音乐感受，这也是将声部和乐队形象化的方法。

扫描此码　　边听边玩

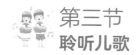 ## 第三节
聆听儿歌

一、为什么要聆听儿歌

儿歌是专门为少年儿童创作的歌曲，儿歌贴近生活、旋律感强，有助于语言的学习和旋律感的培养，深受孩子们喜爱。聆听儿歌既有助于儿童体会语言的韵律，也有助于儿童学习唱歌和旋律感的培养。

二、什么儿歌适合孩子聆听

很多家长在为孩子选择歌曲时很困扰，我们在这里提供几项选曲原则供大家参考使用。

首先，我们可以选择孩子喜欢的儿歌。每个孩子都有自己的歌曲偏好，有的喜欢节奏轻快的，有的喜欢律动感强烈的，有的喜欢描绘生活的歌曲，有的喜欢诗词歌曲，等等。我们选择孩子喜欢的歌曲能让其聆听时更加投入。

其次，妈妈在孕期曾经唱过的歌曲也会是孩子非常喜欢的歌曲，这会让他回忆起在妈妈腹中的美好时光，孩子和这些歌曲有

着天然的联系，他能快速领会歌曲中的情感含义并理解记忆。

最后，儿童纯真的心灵渴望对美好事物的认知，儿歌也是他们认识世界、发展语言的重要途径。我们在给孩子选择歌曲时，要注重歌词优美、贴近生活、节奏规整、结构明晰等因素，因为这些因素最贴近儿童的审美需求。如描写春天的儿歌《春晓》，描写火车开动的儿歌《火车轰隆隆》，描写爱劳动的儿歌《拔萝卜》等。

听儿歌是为了学唱儿歌，我们可以选择长短适中、浅显易学的儿歌，循序渐进地引导孩子学唱。

听儿歌可以多选择童声范唱的歌曲学唱跟唱，其语言的韵律和音乐的韵律几乎重合，有利于帮助孩子更快地掌握语言和歌曲的韵律特征。

扫描此码 边听边玩

工作坊：妈妈的歌《月光光》（见图 3-1）

图 3-1

第四节
聆听古典音乐

一、为什么要听古典音乐

古典音乐风格典雅流畅，经常聆听古典音乐能帮助儿童体会人类情感，提高审美，提升音乐素养，有利于孩子性格的养成；古典音乐作品结构严谨，富含哲理，经常聆听有助于增强儿童的记忆力和逻辑思维能力。

古典音乐作品浩如烟海，是不是所有的古典音乐都适合孩子聆听呢？又有哪些古典音乐适合孩子聆听？首先我们来了解一下古典音乐这个概念。

泛指的古典音乐概念是"一切严肃音乐"，意指流行音乐以外的音乐，包括所有种类的严肃音乐，不管它是何时创作的，以及为什么目的而创作。这些皆是具有严密逻辑和风格特征的音乐作品。

而特指的古典音乐概念是"古典主义风格的音乐"，是指欧洲古典主义时期的音乐，即大约从 1750 年开始至 1827 年贝多芬逝世为止这一时期的音乐。其音乐形式包括交响乐、歌剧、器乐独奏、重奏、合奏、声乐套曲等。

我们在为孩子选择音乐时，常常会无从选择或者仅从字面意义上断定某种音乐风格或某个时期某位音乐家的音乐适合孩子，其实应该打破这种限制。无论是泛指还是特指的古典音乐概念，都不是家长为孩子选择聆听音乐作品的指导依据。古典风格时期的音乐未必全部适合孩子聆听，其他时期的音乐也未必不适合孩子聆听，如何选择作品是由孩子的听觉心理和听觉习惯决定的，家长应该从孩子的角度出发。

二、哪些古典音乐适合孩子聆听

1. 调性音乐和无调性音乐

音乐分为调性音乐和无调性音乐，调性音乐即有调性的音乐。调中各音对主音有倾向性，在调性音乐中总是存在着一个作为中心的音，和弦的构成和曲调的进行都围绕着这个中心进行。无调性音乐，就是没有调性的音乐。无调性音乐出现在 20 世纪初，它取消了各音之间的音级功能差别，打破了传统大小调体系的束缚，八度中的十二个半音处于平等地位，既不与某个调性中心有关系，也不依附于某个主音，从而避免和否定了调性中心的存在。我们发现相较于无调性音乐，孩子更喜欢调性音乐。

2. 主题音乐和无主题音乐

古典音乐分为有主题和无主题两种，有主题音乐，也叫标题

音乐，在音乐的标题中具体规定了这首作品表现的是什么主题，如我们常常聆听的《蓝色多瑙河》《伏尔塔瓦河》等。这些音乐形象鲜明，有利于让孩子发挥想象力，描述其对乐曲的印象。

有主题的古典音乐大致包括形象描述类和故事童话类，形象描述类作品，如描写各种动物形象的圣桑的《动物狂欢节》组曲；故事童话类作品如普罗科菲耶夫的《彼得与狼》。这些音乐或形象生动，或音乐故事引人入胜，都能很好地帮助孩子感知音乐形象，体会其中独特的音乐表达方式和戏剧性发展，还有助于孩子对音乐形象的记忆感知，所以深受儿童的喜爱，在儿童音乐教学中也被普遍采用。

无主题音乐则不表现某特定音乐形象或事件等，例如，巴赫的一些作品，以及莫扎特、贝多芬创作的大量交响乐、奏鸣曲、弦乐四重奏等作品，这些作品只用音乐体裁和编号来作为作品名称，而不是为表现某个事件或音乐形象所创作，孩子在聆听这种作品时，会根据音乐中所传递的听觉信息和情绪来感知音乐，形成自己独有的听觉音乐形象，这就好像"一千个人心中有一千个哈姆雷特"一样，这是一种非常具有创造意义的听觉行为，能提高孩子逻辑思维能力和想象力。

3. 色彩明亮、旋律优美

无论是有主题音乐还是无主题音乐，我们都要为孩子选择色彩明亮、旋律优美的乐曲来聆听，因为孩子们正处于性格形成阶段，色彩明亮、旋律优美的音乐有助于孩子乐观进取性格的形成，

也可以很好地帮助孩子缓释情绪，养成良好的情绪管理能力。

莫扎特的《小夜曲》、海顿的《小夜曲》、舒伯特的《鳟鱼》、李斯特的《爱之梦》、拉威尔的《水之戏》等，都是色彩明亮、旋律优美的音乐作品。

4. 长短适中、结构严谨

由于孩子的注意力程度与成人有很大的不同，保持专注的时间可能不会很长，所以我们在选曲时，应该注意选择长短适中、结构严谨的作品，这样既可以适应孩子的专注力时长特征，也可以同时培养孩子的逻辑思维和专注能力。这类乐曲如巴赫的《勃兰登堡协奏曲》、门德尔松的《无词歌》等。

5. 孩子喜欢、幽默诙谐

快乐是孩子的天性，而幽默性格的形成能给孩子带来源源不断的快乐。我们可以多给孩子们听一些幽默而形象的音乐作品，你会发现孩子们非常喜欢这类作品，他们快乐极了，进而也潜移默化地影响了孩子们幽默风趣性格的养成。这类乐曲推荐海顿的《惊愕交响曲》《告别交响曲》等。

三、如何和孩子一起聆听古典音乐

为了更好地和孩子一起聆听古典音乐，家长们要注意以下几点：
第一，应该注意乐曲的完整性，尽量听完一整首乐曲或一整

个乐章。

第二，聆听前可以结合一些音乐故事，或音乐绘本对曲作者、人文历史及音乐风格的背景知识进行简单的科普。

第三，家长要多加强古典音乐的自我熏陶，以便更好地启发和引导孩子欣赏。

第四，学会使用比较聆听的方法，例如，在听贝多芬《月光奏鸣曲》时说说曲名的由来，和德彪西《月光》进行比较，通过对两种月光的比较，让孩子体会浪漫主义音乐风格和印象主义音乐风格的不同。

古典音乐聆听是一个长期的过程，也是一个从量变到质变，再到习惯养成的过程。我们可以按照自己的喜好，选择适合孩子的古典音乐进行有计划地聆听或自由聆听。鉴于古典音乐作品浩如烟海，由于篇幅限制，我们在此只作一些引导性的阐述。

工作坊：不一样的月光

　　音乐真奇妙，同一个事物用不同的手法表现出的音乐风格截然不同。比如贝多芬的《月光奏鸣曲》第一乐章非常宁静，让人联 想到瑞士琉森湖的月光，而德彪西的钢琴曲《月光》则展现出朦胧的月色，缥缈而又富有意境。同一个事物，不同的作曲家用不同的手法描绘出了月光不同的美。

第五节
聆听民族民间音乐

一、中国民族民间音乐

柯达伊强调音乐教育的本土化，本土化音乐更容易让人产生亲近感和聆听兴趣，易于被孩子们接受。本土化音乐，尤其是民族民间音乐经过千百年劳动人民的传唱，留存下来的都是音乐文化的精华，其中蕴含了丰富的民族历史和文化，聆听这些音乐可以让孩子了解自己民族的文化，建立文化自信和民族自豪感。

本土化音乐的另一个含义是我们的母语音乐，这不仅包括传统的民族民间音乐，还包括现代流传和创作的音乐作品，孩子们在聆听这些音乐时也可以充分感受现代生活和母语语境，对孩子认知世界、学习母语都有很大的帮助。

本土化音乐包括声乐和器乐两类，也可按时间划分为传统民族音乐和现代音乐。传统民族器乐作品如广东音乐《彩云追月》、古筝曲《渔舟唱晚》、笛子曲《鹧鸪飞》、二胡曲《赛马》、古琴曲《酒狂》等；民间歌曲如江苏民歌《茉莉花》、湖北民歌《喇叭调》、四川民歌《数蛤蟆》《太阳出来喜洋洋》、东北民歌《月儿明风儿清》、云南民歌《猜调》等。

在与孩子一起聆听这些音乐时家长可以结合历史文化、民族文化、古诗词及书画等来拓宽孩子的知识面，这需要家长前期做一些相关的准备和计划。

🎼 亲子歌唱：《茉莉花》《太阳出来喜洋洋》

二、世界民族音乐

我们生活在一个五彩的世界中，各种文化精彩纷呈。在孩子们还没有能力通过文字和其他途径了解这个世界时，音乐是他们了解世界文化的最佳途径，这种对音乐文化的感知甚至可以超越语言交流，因为音乐是人类共同的语言，音乐交流是无障碍、无国界的。

世界音乐也是我们人类共同的文化遗产，如印度的西塔尔琴音乐、印度尼西亚的加美兰音乐、非洲的鼓乐等，孩子们通过音乐了解其他国家的文化，开阔视野，同时也是对外国语言的早期感知学习。

🎼 亲子聆听：《非洲鼓乐》《星星索》

三、其他音乐

有一些优秀的爵士乐、流行音乐、音乐剧也是孩子们音乐聆听的不错选择。家长们在保证音响不刺激，对孩子的听力和音准无损伤的情况下，也可以选择这些音乐和孩子们一起聆听，我们会惊奇地发现孩子们喜欢极了，他们会跟着音乐摇摆、一起哼唱，这是现代音乐风格时尚、可听性强的特点所带来的听觉享受。

第六节
听觉与想象——敏锐听觉的培养

　　马克思说："欣赏音乐，需要有辨别音律的耳朵，对于不辨音乐的耳朵来说，最美的音乐也毫无意义。"音乐是听觉的艺术，具有敏锐的听觉对儿童来说很有必要，因此听觉培养是儿童音乐启蒙教育中的重要环节，也是最难的环节，家长们要掌握一些儿童的听觉规律，也要做好早期听觉训练的引导工作。

一、培养敏锐听觉

　　听觉在音乐学习中的重要性不言而喻，因为音乐本来就是听觉的艺术，听觉能力代表对音乐的感知能力和音准能力。一个人的听觉好，如对音高和旋律的辨识度很高，就会提高学习音乐的效率，达到事半功倍的效果。有经验的器乐老师在教学中也经常会跟学生讲一句话："你不仅要用你的手去演奏，还要用你的耳朵去演奏。"这里所说的耳朵指的就是听觉。

　　我们注意到部分小提琴家到老年后演奏时常常跑调，这是由于听觉减退所导致，由此可见听觉对音乐的重要辅助作用。然而听觉不敏锐的危害一直不被人重视，导致很多孩子学琴时效率低

下，无法充分感知音乐，因信心受挫而厌学。听觉不好还会导致音乐学习的质量不高，如学乐器时找不准音、音色干涩、不会分句、经常弹错音，跟不上乐队等。可喜的是现在很多孩子学琴时也开始同步学习视唱练耳，对听觉是一种极大的改善。

孩子敏锐听觉的培养应该从婴儿时期或更早的时候就开始了，这项聆听引导工作是需要父母来承担的。只有通过聆听，孩子的大脑才能接收这些音乐词汇，从而才有内容开口唱和动手弹。跳过"听"这一步，直接让孩子唱歌或学习演奏，就相当于把一个从未听过英语的孩子带去英国，让他用英语和当地人对话或演讲一样困难。

如何培养听觉，需要掌握科学的、循序渐进的听觉方法，逐步培养对声音和音乐的敏感性。其中有三种音乐能力是我们需要了解的，即听知觉、音乐听想、绝对音高。

二、听知觉

听知觉建立在良好的听觉基础能力上，对孩子来说，听力正常就代表拥有良好的听觉基础能力，听觉能够正常运转。

听觉来源于听觉刺激，听觉刺激是我们耳朵所听到的任何声音进入大脑后产生的一些整合处理，这是一个知觉过程，叫作听知觉。这种反应过程通常不需要过多的思考就能直接做出反应。孩子通过专业的音乐训练，可以变得对声音和音乐符号更加敏感，更有意识、更快捷地在大脑中整合所听到的音乐元素，使得孩子

在之后学习音乐新知识时更有效率，也对孩子记忆力、专注力、敏锐性的提高有极大的帮助。儿童的听知觉训练要点主要包括音乐认知、音乐记忆、音乐模仿等几个方面。

工作坊：音乐的模仿和记忆

音乐的模仿和记忆如同我们教唱儿歌时，小朋友先模仿大人怎么唱，然后自己再记住怎么唱这首歌曲。音乐的模仿和记忆在音乐学习中是一种非常重要的能力，我们可以多培养孩子的这种能力。

三、音乐听想

听知觉是我们的听觉基础能力，而听想能力是音乐学习能力的基础，它不但是孩子音乐能力发展和稳定的根本，而且是未来音乐成就达成的动力。一个儿童听想的音乐越多，音乐能力就越高，音乐听想能力的训练直接关系到音乐学习的效率和效果，我们平时要通过引导的方式帮助孩子建立音乐听想能力。

什么是音乐听想？我们常常误认为音乐模仿就是音乐听想，其实这两者是有区别的，音乐听想离不开音乐模仿和记忆，音乐听想建立在音乐的模仿和记忆的基础之上。儿童在模仿音乐时重复的是音乐的一部分或片段，是在一段时间内听到的一些声音，这些声音很快就会被忘记。而音乐听想可以帮我们理解我们在几

分钟、几小时，甚至几年前听过的音乐，我们可以凭借这段音乐的特点来唤起音乐听觉联想，例如，在听唱一首歌曲时，你会试图了解这首歌曲的音乐特征，比如调性、韵律、主音、旋律中的和声结构，这就是一定程度上的听觉联想。更有甚者，当音乐已经结束，也就是真正物理意义上的声响结束后，听众依然能静静感知音乐并想象理解音乐，这也是音乐听想的形成。

我们鼓励孩子即兴创作音乐，而音乐听想是音乐即兴创作的关键步骤。这种音乐创作就是在孩子对音乐熟悉并模仿记忆后，对音乐元素理解记忆和联想的一种升华。在音乐听想的基础上，孩子的脑海储存了很多音乐词汇待自己以后使用。这和记忆、模仿不同，比方说，音乐模仿如同看到一幅画后复制看向物体的形象，再画出图画，是一种再创造。而音乐听想记住的是音乐的特点，如调式、节奏型、结构、乐句走向等。这种记忆是持续的，能在大脑中组成一系列的曲调和节奏，并能和其他的音乐听想做类比，是一种上升到理论意味的，有理解和联想的高级听觉。就比方说我们听到民歌《落水天》后，我们将音乐的客家语歌词语境、缓慢的节奏特点、上下起伏的旋律特征记下来，用于以后的即兴创作和表演。

孩子从一出生开始，应尽可能让孩子徜徉在音乐的海洋中，聆听各种美妙的旋律。这种聆听的过程，并不只是陶冶情操，更重要的是让孩子在听的过程中建立"音乐语汇库"（不同的旋律型、节奏型等，以及由这些音型组合而成的多样化的音乐乐句）。只有通过大量聆听，孩子的大脑才能接收这些音乐语汇，并分类

储存，从而才有开口唱，动手弹的内容基础。

家长们在聆听时要关注音乐的细节，善于联想，形成音乐类型的分类储备和比较的习惯。例如，对相同风格节奏、类似旋律特征的音乐进行分类比较，形成一些类别性的音乐语汇；对不同节奏型设定比较，认识差异。这需要家长储备一定的音乐知识和音乐作品，有计划地对孩子进行长期的引导，如果家长能力有限，也可向儿童音乐教育方面的人咨询。

工作坊：音乐的听想和分类比较

音乐的听想建立在模仿和记忆之上，是通过对各种音型特征的大量记忆，在大脑中将音乐按风格、节奏型、韵律等特征进行一

种分类处理，然后在下次表达音乐和创作音乐时自然地使用这些音型。

四、绝对音高

绝对音高是指对音高的判断非常敏锐，能够识别每个音的音高（包括黑键）并说出相应的唱名和音名。具有绝对音高的人对音乐的感受极为敏感，对乐谱的记忆力更强，更能感知音乐的元素和内涵，学习音乐的效率要远远高于一般人。

但令人遗憾的是，绝对音高是极少数人所具备的能力，是一种与生俱来的天赋。那是不是没有绝对音高就不能学习音乐呢？

当然不是，在儿童时期，通过后天训练是可以获得绝对音高的。3 岁儿童的大脑神经细胞已经达到成人的 80%，听觉发展已经完全成熟，在 3 岁前使用音准好的乐器进行训练，只需 3 ～ 4 个月就可以使孩子获得类似于天赋般的绝对音高；如果是 4 岁开始训练，需要花 6 ～ 8 个月获得绝对音高；5 岁以后开始训练，则需要 10 个月或更长时间才能获得绝对音高。儿童年龄越大，获得绝对音高的可能性越小，训练时间也越长，父母应该尽可能早地通过听觉启蒙和专业训练，在黄金时期帮孩子获得绝对音高。

工作坊：音高感知（科尔文手势）

儿童在歌唱或做音准训练时，可以利用科尔文手势（见图 3-2），帮助孩子建立良好的音准。

扫描此码　边听边玩

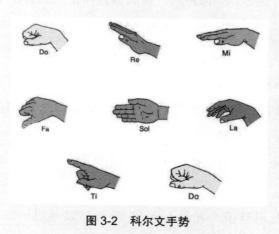

图 3-2　科尔文手势

第七节
孩子五音不全怎么办

一、什么原因造成孩子五音不全

　　前面我们说过，并不是每个孩子天生就具有绝对音高。没有绝对音高的耳朵，分辨不出音高的细微差别，所以会容易导致唱歌跑调，找不到音，这就是我们所说的"五音不全"。而且即使具有绝对音高耳朵的孩子也会出现唱歌跑调的现象，这是由于嗓音发育或其他心理原因所致，那么如何纠正"五音不全"呢？先来了解一下"五音不全"有哪几种情况吧。

　　第一种，孩子的"五音不全"主要体现在唱歌的音准方面，唱起歌来较容易走音跑调。

　　第二种，唱歌时，像在说话，没有高低音之分，不入调。

　　第三种，唱歌时，发音忽高忽低，唱不准组成旋律的每个音。

　　第四种，孩子普通话的咬字发音不准，从而影响唱歌时的音准。

　　如果发现孩子"五音不全"，父母可以通过一些训练方法，"对症下药"，逐步纠正。

二、培养孩子的听音能力

音准和听音能力有很大的关系，听音能力差的孩子，有时候唱的和听的完全是两个调。有研究表明，小时候让孩子多听音准好的乐器演奏可以强化音高记忆，帮助建立绝对音高，纠正五音不全。父母如果可以演奏乐曲，或播放歌曲让孩子听后跟着唱，让其多接触音准好的音响，对处于绝对音高建立黄金期的孩子会很有帮助，听音能力的提高也会大大帮助儿童解决五音不全的问题。等到孩子大一点，可以让孩子学习视唱练耳或学一种乐器，让孩子边弹、边听、边唱，听听弹的音和唱的音是不是一样准确，循序渐进，慢慢改善。

三、不要让孩子清唱歌曲

对于音准不太好的孩子，清唱往往会让孩子起音不准，更容易走调，要多让孩子跟着琴声唱，或者跟着播放的歌曲唱并反复练习。对某句唱不准的地方，要耐心地让孩子逐句听录音，逐句学唱、练唱，直到唱准为止。

四、朗读帮助提高音准能力

如果孩子普通话发音不标准，唱歌前先让孩子朗诵歌词，朗诵时注意其咬字、发音和声调，以帮助孩子提高音准能力。

五、选择适合孩子音域的歌曲

很多时候五音不全是因为音区出了问题，我们为孩子选歌时要注意让孩子在自然音区里唱歌，这样有利于提高孩子的音准。一开始过高和过低的音区、音域都对孩子的演唱音准不利，当建立相对牢固的音准概念后，可以适当地扩展音区来演唱。

 ## 第八节
音乐听觉游戏

　　做游戏是孩子的天性，我们提倡在游戏中潜移默化地培养孩子的音乐兴趣，提高孩子的音乐能力，有兴趣的学习才是长远之计。

一、长耳朵找方位

　　🎵 亲子游戏：声音在哪里？

　　　　我们在音乐厅听一部交响乐时，会从不同的方位听到不同的乐器演奏，这就是音乐的方位感。当婴儿还在怀抱中的时候，这种听觉方位的训练已经开始了，婴儿会用耳朵捕捉音乐从哪个方向传过来，以此建立耳朵对音乐方位的敏感度。父母也可以在不同的地方唤他的名字或摇铃、敲击小鼓等，看看他的扭头方向是不是正确，反应速度是不是快，以此来培养孩子的声音方位感和听觉敏锐程度。

二、节奏强弱各不同

　　强弱是音乐中情绪发展的元素之一，也是节奏规律形成的基

础，强弱概念建立了，之后的节奏训练就有了基础。我们可以和
孩子玩一些声音强弱的游戏，以培养孩子的强弱意识。

🎵 **亲子游戏：大小声**

　　在孩子很小的时候，父母可以玩"大声说、小声说"的
游戏，让孩子感知音量的变化，培养他对声音强弱的敏感
度。孩子长大一点，当孩子会咿咿呀呀说话唱歌时，可以跟
他玩一个大声和小声的游戏，比如，妈妈小声哼唱一首歌，
告诉孩子，妈妈是小声唱，然后再大声唱歌并告诉他这是大
声唱，最后正常演唱音量适中的歌，告诉他这是介于大声唱
和小声唱之间的适中的音量。最后让孩子模仿自己，他唱你
猜，你唱他猜，让孩子在快乐模仿中体验音乐强弱的变化。

🎵 **亲子游戏：渐强与渐弱**

　　声音的渐强渐弱是很有趣的游戏，我们可以和孩子一
起用渐强和渐弱演唱歌曲或发出"啊——呜——"的声音。

　　我们也可以和孩子一起用敲鼓来完成渐强和渐弱，先
敲出大声再敲出小声，先大人敲再孩子敲，体会这种强弱
的交替，接下来敲出渐强和渐弱的力度变化。这个渐强渐
弱的敲鼓游戏强调的是孩子的参与和操作性体验，这种体
验将演变成儿童深刻的音乐记忆，在孩子今后的音乐学习
中遇到强弱和渐强渐弱的演唱、演奏时，他会立刻对照记
忆中力度变化的体验，自然完成复杂的力度变化，使自己
的演奏、演唱更加自然动听。

三、音高音区各不同

> 🎵 亲子游戏：音区感知
>
> 　　音高是音乐旋律组成的基础，也是重要的音乐元素之一。音高是用音区来划分的，很多孩子在学琴的时候会出现音区弹错的情况；唱歌老是跑调，忽高忽低，找不到音区，这和音区的敏感程度有很大的关系。我们可以从孩童时期就给孩子建立高音区、低音区和中音区的概念，培养音区和音高的敏感性。例如，同样一段歌曲或一段乐曲，在低音区演奏和在高音区演奏，效果截然不同。我们可以试着先唱一首歌，然后再高八度或低八度演唱，告知孩子这是高音区和低音区的演唱，这样能让孩子大致的建立音区的概念并加以分辨。

> 🎵 亲子游戏：错错错
>
> 　　为了建立音高的概念，我们可以通过音高对比，故意听错或唱错音高，让孩子纠正，训练孩子音高的敏锐度，也可以在听一个音或一段旋律后进行音高的模唱等。

四、音色和音乐形象

　　音色决定音乐的色彩，我们经常说一首乐曲很宏大、很优美，很多情况下都是由所使用的乐器音色来决定的。音乐启蒙中音色

体验主要任务是发现声音，体验音乐，培养敏锐的听觉，通过声音和乐音的聆听和记忆，训练对音色的敏感度，以后辨识乐器和交响曲中的音色就有了基础。

我们常常羡慕那些对音色微妙之处能够有细微体会的人，音乐中令人动容的乐段其实就体现在这些微妙之处，这些乐段也是音乐中最为精巧的部分。如果父母从小培养孩子对音色的敏感度，对训练儿童敏锐的听觉是非常有帮助的，同时也可以提高孩子的审美能力，让他们的内心充满对美好生活的向往。

对音色更深层次的学习是一个重要而专业的话题，需要日后用方法和案例来系统学习。

工作坊：噪音和乐音

图片中的物品哪些发出的声音是乐音？哪些是噪音？想一想我们生活中还有哪些噪音和乐音，它们的声音有哪些不同？

工作坊：动物狂欢节

听《动物狂欢节》，说说你能从中听出哪些动物，试着模仿动物的造型和叫声吧。

五、纵横关系

音的关系有横向关系和纵向关系两种。这个很好理解，我们

一个人唱一条旋律时，音是横向发展的，如果两个人唱或者多声部合唱，就有了不同声部的纵向关系。很多情况下，我们的音乐是音的横向和纵向关系的组合，例如，歌唱和伴奏形成了纵向关系，交响乐队中各个声部的横向旋律和纵向和声关系形成了宏大而又丰富多彩的音乐色彩。这种训练有一定的难度，我们可以找一些简单的声部练习合唱或伴唱，方便孩子理解，让孩子一开始就建立一种音乐上纵横关系的概念，今后在学习音乐和与他人合作时就能较轻松地应对。这也是容易被我们传统音乐启蒙所忽视的，而这种忽视会造成孩子在后期和声学习或在声部合作中出现障碍或导致声部不均衡，如学习弹钢琴时总是左右手对不上，小提琴和乐队合作时声部进入延缓等，这都是听觉水平未达到所导致的，我们的家长也要注意这一点。

> 🎵 亲子游戏：谁在唱？
>
> 　　聆听一段多声部合唱，请孩子说说其中有几个人在唱。

六、一共唱了几次（段）

　　音乐就像是流动的建筑，拥有严密的逻辑和结构，音乐结构听起来很难，但早期的儿童是可以感知的。早期亲子聆听时，父母可以提醒孩子这段歌词有几段，反复唱了几遍，音乐什么时候开始，什么时候结束等，建立孩子的结构概念。

音乐是感性和理性相结合的艺术，也是孩子乐于接受的、难得的方式，让孩子听音乐除了帮助孩子感知其中的旋律美和情感的变化，提高孩子的人文素养和音乐素养外，也会无形中在孩子脑海中建立复杂的音乐逻辑关系和无限的音乐变化模型，这对儿童的大脑发育大有益处。

第四章
家有娃娃爱唱歌

诗言志，歌永言，声依永，律和声。

——《尚书·尧典》

第一节
选择适合孩子演唱的歌曲

音乐表达最好的开始是歌唱，孩子通过演唱歌谣培养音高感、节奏感、旋律感、音乐表达能力和即兴表演能力。而歌谣中的歌词则培养孩子的语言韵律和对语言的理解力。孩子的理解力在歌唱中得到提高，会令其在日后的数学学习和语言发展方面展显出出令人惊奇的表现。

孩子天生热爱歌唱，家中的孩子适合唱什么歌呢？这难倒了许多父母。孩子正处于语言的快速发展阶段，每天忙着学习新的语汇和韵律，在这个时期，父母要根据孩子的年龄特点来选择适合他们演唱的歌曲。

总的来说，根据儿童所处的年龄阶段，为儿童选择歌曲要遵循节奏欢快、篇幅短小、歌词简单等原则，这样的歌曲更易于模仿，也更容易引起孩子的歌唱兴趣。

一、孩子们所喜欢的歌

孩子对自己喜欢的事物充满了热情，并且乐于接受，我们在给孩子选择歌曲时应多选择他们喜欢的歌曲类型来教唱，并且鼓

励家长和孩子一起演唱。

1. 简单易学

音域合适、结构工整、篇幅短小、歌词简单的歌曲简单易学，受到孩子的喜欢。这类歌曲一般朗朗上口，孩子很快就能掌握旋律、节奏和歌词的要领，并且学会演唱，这会给孩子带来极大的成就感和满足感，令其体会到音乐的快乐，这是培养音乐兴趣的良好开端。

2. 不要包含太多的音

儿童歌唱最基本的训练任务是音准，如果歌曲中包含太多的音，或音区跳跃过大，对幼儿唱准来说并不容易。儿童歌唱时常介于唱和念之间，一开始我们可以通过念童谣来增加幼儿语言的丰富性，还可以将日常语言转化成相类似的音高，如音乐问答（见图4-1）。

音乐问答

do re mi	mi re do	sol sol mi	re re do
你 在 哪?	我 在 这,	找 呀 找,	找 不 着。

图 4-1

我们在和孩子捉迷藏时，用音乐自然地表达问和答，让孩子们在喜欢的游戏中感悟音乐的趣味，从侧面启迪孩子，音乐其实就藏在生活中，等着他们去发现和创造。

幼儿可以自然轻松地唱出节奏相对散漫的生活化语言，比如歌曲《快快来》中 la、sol 正好是他们喊爸爸妈妈时的语调，sol、la、mi 三个音构成了好唱又有趣的短儿歌，亲子互动更加活泼生动了（见图 4-2）。

快快来

la sol	la sol	la sol	mi	sol la	sol la	mi
爸 爸	妈 妈	快 来	了,	请 您	快 快	来。

图　4-2

随着孩子年龄的增长和熟练程度的提高，音的数量、歌词的难度和音高区域可以逐步增加。

3. 多选择具有象声词的歌曲

我们时常发现孩子对歌曲中的象声词特别感兴趣，这可能和他们所处的语言发展阶段有关系，这些象声词总能让孩子快乐起来，家长平时可以多选择含有象声词的歌曲让孩子演唱，增加演唱的趣味性。如《伊比亚亚》《大地飞歌》《唢呐调》等。

4. 多唱母语歌曲

我们发现，孩子们对本民族的音乐和语言有着天然的亲近感，这让他们可以轻松又熟练地掌握其中的韵律和语境，这是由于和母语的天然联系所致。

和母语相同，本民族的音乐也能带给孩子强大的民族自信和安全感，这是一种天然选择，我们要引起重视。妈妈为孩子演唱

本民族的歌曲，这是让孩子期待又高兴的事情，我们的祖国地大物博，历史悠久，有许多优秀的民族音乐作品可供选择，这是我们民族的骄傲。

二、趣味性与生活化

歌曲的内容选择要有趣味性，最好和孩子日常生活中所熟悉的事物相关联，这样有助于孩子歌唱兴趣的培养。凡是与孩子有密切关系的事物，都是孩子感兴趣的。爸爸妈妈用儿歌来培养孩子的认知能力是一种不错的启蒙，生活化儿歌如《小星星》《小蜜蜂》《去郊游》等。

趣味性儿歌例如：包含英语和儿童数数练习的儿歌《五只小鸭子》《小印第安人》；包含日常认知和数数的民歌《数蛤蟆》；包含问答的云南民歌《猜调》；反映儿童生活的英文歌《洗澡歌》等。唱歌时，父母和孩子可以通过哼唱如"Can you wash you face? I can wash my face.（你会洗脸吗？我会洗脸。）"这种问答练习来启迪孩子。

三、儿歌的分类

1. 情绪与情感类

幼儿正处于情感认知能力和情绪管理能力的构建中，音乐包

含了各种各样的情绪和情感，欢乐的、忧伤的、激动的、愤怒的、温柔的、舒缓的等。音乐中的情绪往往比语言中的情绪更容易被孩子理解和接受。歌曲或乐曲中情绪的变化通过音的运动与和声的进行展现出来，这是标准的情绪发展和情绪缓释的过程，孩子可以通过演唱歌曲或聆听乐曲来感知情绪的变化，培养情绪管理和共情的能力。我们可以通过演唱一些包含情绪的歌曲如《歌声与微笑》来帮助孩子理解各种情绪。

2. 亲情与社交类

孩子们的身边充满了来自亲人和朋友的关爱，孩子在幼年获得的这些关爱是他们一生发展的动力。孩子对亲情有所依赖，对社交很是期待，他们努力与身边的小朋友构建属于自己的社交圈。这时候，家长可以通过演唱有关亲情和社交方面的歌曲，辅助他们构建自己的社交圈，提高孩子的情商和社交能力。《打电话》《世上只有妈妈好》《好爸爸，坏爸爸》《八月十五月儿圆》《摇到外婆桥》以及各种摇篮曲都属于此类歌曲。

3. 认知与行为类

孩子对世界充满了好奇，世界上有很多事物等待他们去发现，比如动物、植物、地球、天气等。儿歌里有一类叫作认知与行为儿歌，适合帮助孩子认知和探索世界。这类歌曲有《小兔子乖乖》《爸爸的爸爸叫什么》等。

4. 时节与场合类

地球是我们的美丽家园，大自然常常让我们忍不住去赞美，我们也有许多的节日，这些都是美好且令人愉悦的。孩子对节日和季节的变化非常在意且充满好奇，这也是他们感知世界、探索世界的表现，他们正在积极地融入这个世界，我们不妨通过歌唱和孩子一起庆祝节日，体会四季的变换。表现季节的歌曲如《雪绒花》《春天》《小燕子》等；表现场合性的歌曲如《生日快乐歌》《上学歌》等；表现节日的歌如《新年好》《画月亮》等。

工作坊：亲子歌唱《画月亮》（见图 4-3）

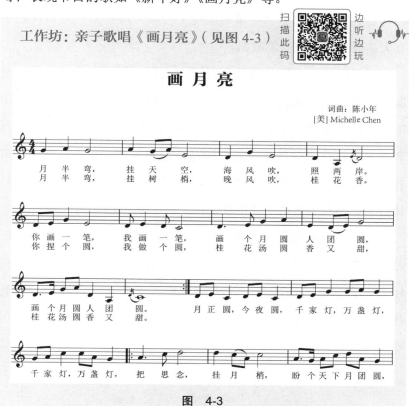

图 4-3

图　4-3（续）

5. 民谣类

奥尔夫一直强调音乐教育中本土化音乐的重要性，而民歌就是本土化音乐的重要代表。民歌经过千百年的口口相传，留下的都是人类文明和智慧的精华。它们一般都具有贴近生活、旋律流畅优美、朗朗上口、节奏清晰（便于传唱）等特点，这些民歌中有大量适合儿童演唱的歌曲。

儿童演唱自己所在地区的民歌，更容易找到准确的音准，有助于儿童语言的发育，建立民族自信。在教学中我们发现有些中国孩子用英文歌曲来启蒙，会经常跑调，而演唱民歌却不容易跑调，这就是母语的优势，这个问题请家长不要忽视，要想在绝对音高形成的黄金时期获得较好的音准，我们可以多用母语来歌唱，让孩子在熟悉的母语中获得更加稳定的音准。

家长也可以策划一些如"唱着民谣去旅行"的活动，在旅游时学唱当地的民谣，了解当地的语言、音乐特点和风俗习惯，这样更能加深旅游的印象。这类地方民族歌曲有江苏民歌《茉莉花》、云南民歌《猜调》、四川民歌《太阳出来喜洋洋》、客家民歌《落水天》等。

6. 诗词歌曲

一些用诗词编配的歌曲，歌词凝练、旋律优美，具有古汉语特有的韵律，吟唱价值高，适合孩子们来演唱。孩子在歌唱的同时还可以学习语言，感知其中的韵律。此类歌曲有《春晓》《阳关三叠》《江南》《学而时习》等。

工作坊：亲子歌唱《学而时习》（见图 4-4）

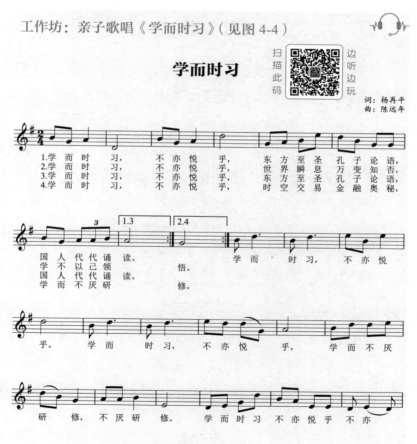

图 4-4

图 4-4（续）

工作坊：亲子歌唱《江南》（见图 4-5）　扫描此码　边听边玩

江　南

词：汉乐府
曲：罗娅妮

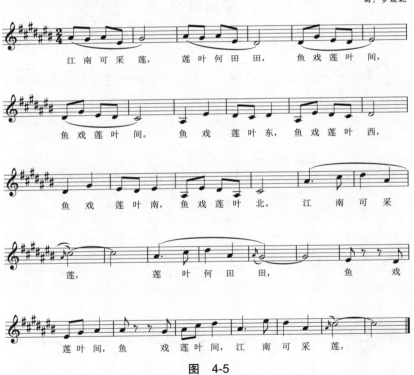

图　4-5

7. 外语儿歌

0～8 岁是儿童语言的爆发期，语言的启蒙越早越好，这也包括外语的启蒙。如同在儿童时期获得的乐感终生难忘一样，这个阶段获得的语感也会让孩子受益终身，这对儿童今后外语掌握的自如程度和学习效率都有极大的帮助。外语学习对孩子们是陌生又具有挑战性的，这时我们不妨通过歌唱这种儿童心理认可度高的媒介来帮助他们降低外语学习的难度和陌生感，自然地培养孩子的语感。教学过程中我们不难发现，直接的外语教学效果远远赶不上学唱外语儿歌的教学效果，这是音乐降低了孩子对外语感知的生理接受难度而带来的利好结果。

我们这里说的外语是指除母语之外的任何语言种类，家长们可以选择一种或几种外语让孩子感知，帮助他们建立语境。世界如此之大，等着孩子们去探索，让孩子们在语言和音乐中了解世界，也不失为一种良好的途径。

工作坊：亲子歌唱《上上下下》（*Up and Down*）

　　和孩子一起跟唱儿歌《上上下下》，用上和下的动作形象引导，与孩子一起感受音的高低变化，帮助孩子建立音高的概念。

扫描此码　边听边玩

 第二节
简单易行的亲子歌唱方法

孩子咿呀学语时，他们就开始了歌唱，他们喜欢在别人面前歌唱，也喜欢别人给他们唱歌。这时，父母可以给孩子唱歌，用来安抚、教唱或者和孩子一起游戏。孩子很享受通过歌唱与父母亲密接触，同时他们也试图通过观察父母的嘴型，听辨音色、节奏和旋律的变化来模仿父母歌唱。

一、模仿与范唱

和学习语言一样，唱歌也要先从熟悉的声音开始进行模仿。模仿是音乐启蒙的最初形式，也是音乐学习的重要环节。在模仿的过程中，我们让孩子积累的音乐元素越多，接触的音乐风格越多，孩子的音乐创造力和想象力才会有质的提升。

孩子们应该模仿什么声音呢？首当其冲要选择孩子喜欢的、贴近生活的声音让孩子聆听，这样可以让孩子在不知不觉中自觉模仿，如小动物的叫声、大自然的声音等。然后是妈妈范唱让孩子来模仿，有了之前的模仿基础，孩子们对声音十分敏感，模仿起来更容易，歌唱的兴趣也更加浓厚了。

　　模仿时，父母除了要选择音域合适、短小工整的歌曲以外，还要提供良好的范唱，按照准确的音调歌唱，确保发音吐字正确，并带着愉快的心情演唱。

　　训练孩子的模仿能力要有计划、有目的、有意识，要考虑到孩子的兴趣和理解接受的能力，循序渐进。家长最好提前自学一些音乐游戏，通过游戏来进行模仿。如为了训练儿童歌唱的咬字，我们可以用形象化的游戏帮助孩子完成咬字的训练，如发 ba 音，孩子很容易跟着学，然后变化成 bo 音，就有一定难度，我们可以通过做爆破的手势来帮助孩子咬字。利用情绪和动作带动他参与歌唱。

　　父母范唱时要注意情绪的表达，同时也提醒孩子注意歌曲中的情绪表达，这对孩子表达能力的提高有极大好处。

二、妈妈语和爱抚

　　妈妈语是用来描述妈妈与幼儿之间语言交流的心理学术语。当妈妈轻拍孩子并对他哼唱时，孩子会随着妈妈声音的节奏挥舞手臂、踢动小腿，这是孩子最初的节奏表达，这种节奏的训练可以激发孩子的情感表达和刺激语言能力的发育。研究发现，出生 4 个月大的婴儿已经能够准确分辨旋律的变化了，这时妈妈语就是语言启蒙的自然力量。妈妈和孩子交流时，孩子会发出各种与妈妈语相似的声音来回应妈妈，妈妈可以边哼唱歌曲，边有节奏地爱抚孩子，帮助孩子培养对节奏和乐句的感知能力。

妈妈语也是常见的语言教育方法，早期儿童的歌谣和语言一样有节拍和重音以及声调的轻慢高低变化，是类似说唱的一种歌唱方式。但无论是演唱还是哼唱童谣，这种对节奏、段落、乐句以及韵律的感知，都和语言的发展有着密切的联系，对儿童音乐教育有潜在的价值。

工作坊：妈妈的哼唱与爱抚

轻轻地摇晃怀里的孩子，哼唱《月光光》，让孩子回忆起在妈妈肚子里的安全感，和孕期的音乐启蒙建立联系。

三、诵唱和念谣

语言对歌谣的影响不言而喻，例如，江苏民歌《茉莉花》和陕北民歌《赶牲灵》为什么会出现风格差异，就是由于音乐方言的特点和地域的原因而形成的。江苏人口密集，相互说话不需要太大声，所以歌曲以婉转低吟居多；而陕北山多，人口稀少，交流需要大声喊，声音才能让山对面的人听见，所以要用大声和大跳音来唱歌，这也是为什么山歌都很高亢的原因。歌曲中往往包含了当地语言的韵律和特点，如用具有陕北方言特点的伤风音演唱《骑青马》才地道，广东客家民歌《落水天》的哀怨来自客家人对家乡的思恋等。

《旧唐书·元稹传》说："思深语近，韵律调新，属对无差，而风情宛然。"韵律指诗词中的平仄格式和押韵规则，引申为语言

的节奏规律。语言和歌唱有着天然的联系，歌唱的韵律很多来自语言的韵律。我国古诗原本是可以吟唱的，可惜现在失传了，但在诗文中还隐约可见音乐的韵律感，这也充分说明了语言和歌谣的密切关系。中国戏曲讲究"唱练做打"，训练唱腔时先念歌词，一方面练习咬字，另一方面熟悉语言韵律。我们不妨在平时和孩子一起大声诵唱和念谣，体会语言的韵律和节奏，可以大大帮助孩子提高演唱水平和表现力。

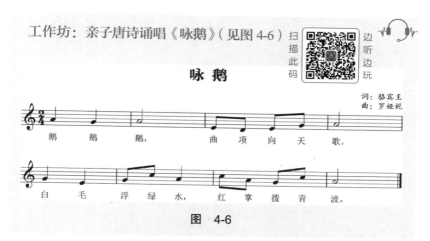

工作坊：亲子·唐诗诵唱《咏鹅》（见图 4-6）扫描此码 边听边玩

咏 鹅

词：骆宾王
曲：罗娅妮

鹅 鹅 鹅， 曲 项 向 天 歌。

白 毛 浮 绿 水， 红 掌 拨 青 波。

图 4-6

儿童歌谣创作有自己的特点，其结构工整、语言凝练，和旋律配合相得益彰，唱歌前带领孩子诵读歌词有利于学唱，感受语言的抑扬顿挫和节奏规律。

工作坊：亲子念谣《动物怎么叫？》

准备动物的图片，根据图片学认各种动物。父母和孩子可以用一问一答式来念谣，

扫描此码 边听边玩

增加念谣的趣味性。

动物怎么叫？

小猫怎么叫，喵喵喵；小狗怎么叫，汪汪汪；

小鸡怎么叫，叽叽叽；小鸭怎么叫，嘎嘎嘎；

小羊怎么叫，咩咩咩；老牛怎么叫，哞哞哞；

老虎怎么叫，噢噢噢；青蛙怎么叫，呱呱呱。

工作坊：亲子念谣《自然界的声音》

准备与大自然相关的图片，模仿自然界
的各种声音。

自然界的声音

下雨了，哗哗哗；打雷了，轰隆隆；

刮风了，呼呼呼；河水流，哗啦啦；

汽车响，嘀嘀嘀；飞机飞，嗡嗡嗡；

宝宝笑，哈哈哈；拍拍手，啪啪啪。

第三节
亲子歌唱中的音乐元素

　　在孩子牙牙学语的时候，父母都会放慢语速与孩子对话，其中互动的重点只在意会不在言传，孩子虽然语汇不足，但理解没有困难。孩子听父母说话时，父母的语气、表情、动作是孩子最先捕捉到的信息，语言是最后才被感知到的。同样的道理，我们唱歌给孩子听，强调从音乐的节奏、旋律、音色、表情去感知音乐。儿童的歌唱不要求专业性的声音塑造，只要气息自然、表达丰富，演唱时适当注意以下要素即可。

一、旋律与风格

　　从音乐的角度来看，旋律的重要性是在歌词之上的。平常我们在听孩子唱歌时，假如孩子注重咬字而忽略了旋律，需要注意了，因为去掉歌词之后，孩子的音准有可能还是不准的。

　　强调旋律的好处是帮助孩子在初学阶段建立良好的旋律感和音准概念，这对他日后在学习音乐时，具备良好的乐感很有帮助。因此，我们可以经常夸奖孩子唱的这段旋律很美，鼓励他们把注意力更多地集中在旋律上。

　　曾有家长疑惑地问我，一些国外的音乐作品制作精良，可是孩子听不懂歌词怎么办？如果了解上述观念后，很多疑惑就会迎刃而解，其实孩子们并不是只从歌词中感受音乐，那是大人们的思维。

二、音准与咬字

　　音准是儿童歌唱中需要重点注意培养的，常用的音的唱名、音名、音高在歌唱中被定型，这是培养音准的黄金时期，能获得事半功倍的效果，家长们要注意把握好这个时期。但是孩子的音准时好时坏，3 岁前的小孩会误以为大声小声就代表高低音，甚至四五岁仍然不能准确地找准音高，所以成人在训练孩子歌唱时不要过于强调音准和技巧，要注意循序渐进，慢慢改善。

> ♪ **亲子游戏：高高低低**
>
> 　　父母可以和孩子玩高高低低的游戏，来建立音区的概念。例如，让小朋友唱高音声部，而妈妈用低音声部回答，然后交替，并提问："妈妈唱的是低音区还是高音区？"以此让孩子建立音区的概念。还可以玩在不同音区演唱同一个歌曲的游戏，让孩子体会到音区的变化带来音乐色彩的不同。

三、强弱与快慢

　　音乐的强弱对比是音乐进行和流动的重要动力，儿童对音乐

中的强弱变化和重音等十分敏感，我们在和孩子一起唱歌时不妨多提醒孩子做出强弱对比，也可以通过身体的律动变化、事物比对、乐器伴奏来表现歌曲的强弱对比，让孩子形象地感知和体验音乐强弱的变化。

音乐的快慢决定音乐的速度，影响音乐的风格。音乐旋律慢时，音乐风格舒缓优美；音乐旋律快时，音乐风格活泼激烈。我们在和孩子一起唱歌时不妨多提醒孩子做出快慢的对比。

> 🎵 **亲子游戏：大大小小**
>
> 选一首歌，用大声唱和小声唱的形式教孩子理解歌曲的强弱。

> 🎵 **亲子游戏：走走唱唱**
>
> 一边走一边唱，走快时唱得快，走慢时唱得慢，唱歌和步行速度一致，体会音乐快慢的变化。

四、结构与声部

提醒孩子这首歌唱了几遍，哪一句最美。找到起止音，找到音调建立最初的乐句和乐段的结构概念。

我们反复演唱，演唱完在主音结束后轻吻孩子的额头，表示歌曲的结束，让孩子记得这首歌结束的感觉，可以帮助孩子建立完整乐思、乐句和乐段的概念。

第四节
亲子歌唱游戏

一、独立的歌唱

我们要多给孩子提供独立演唱的机会，因为他们乐于歌唱，也喜欢在别人面前歌唱。孩子独立演唱可以培养并增强他们的自信心和表达能力，家长给予他们鼓励和帮助即可。很多孩子一开始独立演唱时可能会担心唱错或忘记歌词或旋律，这时家长可以跟唱提醒，但不要打断孩子。由于家长的及时跟唱，孩子慢慢就会唱了。

二、你前我后唱起来

家长可以和孩子玩卡农、合唱、轮唱、起头唱等歌唱游戏，你先我后唱起来。

例如，卡农形式就是一个人先起头，接下来另一个人再起头，唱《两只老虎》时一个先进入，一个后进入："两只老虎，两只老虎，跑得快……"这样形成一种此起彼伏的动感效果。

轮唱《保卫黄河》时一前一后，乐句跌宕："风在……风在吼……"

起头唱，妈妈起头孩子唱，孩子起头妈妈唱。这些游戏可以增加亲子歌唱的趣味性，培养孩子对歌唱的兴趣。

🎼 亲子聆听：轮唱

聆听《保卫黄河》，感受轮唱的音响效果。

三、二声部演唱

选一首简单的二声部合唱曲目，孩子和父母可以各唱一个声部，让孩子感受其中的和声效果，等到他感兴趣后，还可以交替声部演唱。父母也可以用鼓、铃等节奏乐器为孩子的歌唱进行二声部的简单伴奏。

声部的训练属于合唱训练的范畴，有一些音准和声部训练的要求，在这里是为了帮助孩子建立一个初步的声部概念，扩大歌唱的领域，以帮助孩子今后在合唱和乐队合奏方面减少声部合作的陌生感，并降低难度。

🎵 **亲子游戏：你唱我奏**

孩子唱歌时，父母用鼓敲击节奏或用其他乐器进行简单伴奏，然后双方交替。

四、改编与变奏

孩子一旦唱熟了一首歌曲，就会进行改编，这是一种建立在音乐听想能力上的提升，是一种需要被保护的、创造性的想象思

维，是孩子即兴创作能力的体现。有些家长误以为是孩子唱错了便进行纠正，这是没有必要的。我们平时也会针对唱熟的歌曲进行改编和创造，这包括即兴歌词改编（一曲多词、一词多曲）、加速演唱、音区转换、旋律变奏等。

五、歌唱与律动

歌唱时我们可以配合一些律动和声势来辅助儿童在动作和节奏感方面的发育。例如：唱《围成一个圈》时，可以边唱歌曲边绕圈圈；唱《手指歌》时，增加手指的小动作律动；唱《划船歌》时，增加手臂和腿部的律动等。

工作坊：音乐律动《围成一个圈》（*Make a Circle*）

演唱《围成一个圈》这首儿歌时，可以一边唱一边用画圈圈来表示乐句，一会儿画大圈，一会儿画小圈，一会儿绕圈圈。

六、想象与创造

儿童音乐启蒙的任务是要培养儿童的想象力和创造力，音乐可以让儿童更为放松地去想象和创造。例如，《小白船》这首儿歌将月亮比作一艘小船，继而联想到月亮中有没有桂花树和白兔，月亮船要飘到哪里去？这一切都充满了想象，我们可以帮助孩子利用音乐搭建想象的王国，让孩子自由创造，这些想象力和创造

力给孩子未来的发展带来了无穷的动力，这是刻板的知识所无法
给予的。一位5岁的美国小朋友通过演唱《小白船》，获得灵感，
创作了这首诗歌《月亮船》。

月亮船

[美]米歇尔·陈（5岁）

月儿当空，微风吹动，白色小船，水面摇啊。

月儿弯弯，小船也弯弯，蓝蓝天空，银河闪耀。

月亮船上的桂花树和白兔，在玩什么游戏呢？

没有桨，没有帆，星星牵着它们渡银河，飘向云彩棉花糖。

工作坊：爱的传递《月光光》

妈妈演唱《月光光》这首歌，把美好的
歌声唱给孩子听，用歌声告诉他，你有多爱
他（见图4-7）。

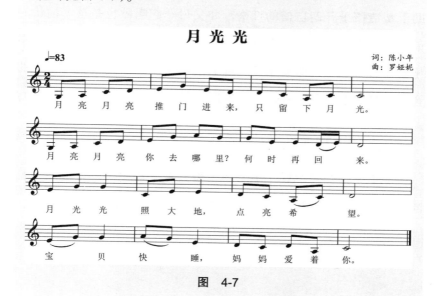

图 4-7

七、亲子歌唱中的常见问题

1. 保护好嗓子

每个孩子的音域各不相同，我们在让孩子学唱歌曲时要注意保护好孩子的嗓子，选择适合自己孩子音域的歌曲演唱，也可以先选择适中的音域演唱，再适度地拓展音域，不要一味地追求飙高音，更不要让孩子喊叫式地歌唱，这容易给孩子带来声带上的损伤。

2. 父母五音不全怎么教唱

父母如果五音不全可以有限地教唱，毕竟歌唱除了音准以外，还传递着情感和爱。父母的歌声给孩子带来的是爱和安全感，有助于塑造孩子开朗自信的性格，和父母一起唱歌也是孩子们认为最快乐的事。但如果父母五音不全，在教唱时可以借助一些伴奏乐器调整音准，或跟着录音一起教唱，这样孩子也会有比较好的音准参照，不至于影响孩子音准的建立。

3. 孩子唱错了怎么办

如果发现孩子唱错了怎么办？发现孩子唱错了，不要着急打断孩子，这时候只要父母及时跟唱，孩子慢慢就会唱对了。

第五章

和孩子一起律动

节奏是音乐的生命，没有节奏也就没有音乐。

——舒曼

音乐家舒曼曾说："节奏是音乐的生命，没有节奏也就没有音乐。音乐家之所以能创作出美妙的乐曲，常常在于他们具有超常的节奏感，而节奏感的形成总是从童年开始的。"柴可夫斯基在回忆录中写道："我的父母让我从婴儿时期就感受到音乐节奏的魅力，这是我走上音乐道路的起点。"

节奏是儿童律动的基础，旋律和节奏是组成音乐最重要的部分，旋律往往是人们最先感知到的音乐元素。如果说旋律是音乐的血肉，节奏就是音乐的骨骼，它提供无穷的律动让音乐流动，提供音乐的强弱长短和速度快慢让音乐生动，即使无旋律的节奏音乐也是非常好听的。

在儿童音乐启蒙中，节奏感的训练非常重要，有些家长会担心自己的律动不够专业，在引导孩子律动时容易放不开，其实只要家长具备基本的身体律动能力，配合一些方法就可以引导孩子律动起来。平时家长可以有意识地对孩子进行节奏感的引导和训练，和孩子玩一些节奏游戏。我们在这里帮助家长掌握一些简单的节拍、节奏知识，帮大家发现和了解更多生活中的自然节奏，如从语言、动物叫声、水声等自然界的声音中发现特有的节奏，以供亲子音乐学习。

第一节
语言节奏的映射

音乐与语言在形式或结构要素上有很多的相似之处，音乐和语言一脉相承，有着千丝万缕的联系。第一，音乐和语言都是有规律的、组织起来的声音，人们在说话的时候有自己的语速，如同音乐在进行过程中有自己的节奏和节拍一样；第二，不同的语言有不同的语调，尤其是中文更有四个声调，如同音乐有丰富的调式和调性一样；第三，同样的语言用不同的情绪进行表达将产生截然不同的效果，音乐也是如此。由此可见，音乐和语言在本质上有很多的相似点。在亲子音乐启蒙中，通过语言来感受音的高低、强弱、长短也是非常容易让孩子接受并易于操作的办法，可以让孩子快速体会音乐的奥妙。

音乐中的听想和语言思维也极为相似，我们讲话时思考的是正在和别人交流的内容，如同音乐表演时和音乐听想之间的平行关系。

此外，学习音乐的顺序与学习语言的顺序也非常相似。婴幼儿在学习语言时是从聆听开始，然后模仿词语、句子，最后形成自己的语言风格。音乐亦如此，孩子学习音乐从聆听开始到模仿记忆，然后积累音乐语汇，最后形成独具个性的音乐风格。

　　家长掌握一些语言中字词的节奏规律，只要能够自由地做一些肢体运动，就可以和孩子一起探索节奏的奥秘了。

一、通过语言中的字词学习节奏

　　在启蒙期，儿童节奏感知的关键是对不同节奏型的感知，但孩子和成人对节奏的感知有很大的不同，如果让孩子在音乐学习初期仅用"ta ta ta"这种传统节奏学习方法，的确可以学会很多节奏型，但是却存在学习效率比较低，学习过程枯燥无味的问题，不利于激发孩子的音乐兴趣。我们可以通过孩子已掌握的母语中的字词来练习节奏型，这是一种很有效的方法。我们可以找出与孩子经常使用的语言相应的节奏型作为支持，让孩子快速感知音乐中的节奏型。

　　例如，想学习"ta ta ta"这个节奏型，我们可以找到与其对应的语言节奏型"胡萝卜"让孩子自行感受（见图 5-1）。这样孩子在说"胡萝卜"的同时便会立即建立对该节奏的感性认识，能快速对该节奏进行感知。

| ta ta | ta | ta ta | ta |
| 胡 萝 | 卜 | 胡 萝 | 卜 |

| ta ta | ta | ta ta | ta |
| 胡 萝 | 卜 | 胡 萝 | 卜 |

图　5-1

二、从生活中感受节奏

音乐节奏的主要来源之一就是语言，人们在说话的时候，本身就会融入丰富、生动、微妙的节奏。父母可以有节奏地朗读一些词语、短句，并配合拍出节奏，让孩子模仿。这样一来，不仅能让孩子体验节奏感，还能提升其语言能力。

奥尔夫强调音乐教育的参与性，我们可以通过一系列的唱歌、游戏和创造性活动，随着音乐做动作来进行节奏训练，使身体的协调性得到发展。如家长和孩子玩做饭游戏，孩子们听着有节奏的乐曲切菜，感受音乐中节奏的变化。然后将切好的菜放入锅中炒，直到装盘结束，这时要求孩子说一说自己炒的是什么菜，并用节奏把菜名说出来，孩子会兴高采烈地报上菜名，因为他们参与了整个活动，在活动中感受到了节奏，这使他们天生的音乐能力得到了激发（见图 5-2）。

$$x\ \ x\ \ \ \ x\ \ \ \ x\ \ x\ \ \ \ x$$

西 红　柿　炒 鸡　蛋

$$x\ \ \ \ x\ \ \ \ x\ \ \ \ x\ |$$

香 菇 菜 心

图 5-2

生活中的各种名字蕴含着很多节奏密码，例如，三个字的名字是一个标准的三连音，两个字的名字则是两个八分音符节奏的组合，而四个字的名字则是四个十六分音符的组合。我们在跟孩子玩名字游戏时，叫到他的名字时他会很开心，他对自己名字有

这样的节奏密码感到十分惊奇，这也可以帮助他回忆起小伙伴的名字，看看他的名字和其他小伙伴的名字有没有节奏的不同。我们也可以在这些名字的基础上做一些变奏和节奏声部的练习，和孩子玩起来，你会发现这其实一点都不难，甚至非常有趣。

工作坊：喊名字（见图 5-3）

两名字节奏

拍手声部：	♫ ♫	♫ ♫	♫ ♫	♫ ♫
念奏声部：	阿 布	阿 布	阿 布	阿 布
低音声部：	X X	X X	X X	X X

三名字节奏

拍手声部：	♫♫♫	♫♫♫	♫♫♫	♫♫♫
念奏声部：	陈小美	陈小美	陈小美	陈小美
低音声部：	X X X	X X X	X X X	X X X

图 5-3

父母在和孩子们玩这种喊名字的游戏时，在孩子对每个声部都熟悉之后，我们还可以和孩子一起玩二声部节奏游戏，由家长做拍手声部，孩子做念奏声部，然后交替练习。在熟悉后可以变化节奏，或者爸爸声部加入低音声部继续游戏，这样就有了家庭合唱团的意味。

"磨剪子，戗菜刀"等流传于街头巷尾的民间叫卖声，其中蕴藏着独有的节奏型，我们在听到时不妨提醒孩子们进行模仿，这也是了解民间文化的一个途径。我国的方言丰富多样，在这些方言中蕴含着很多非常有特点的节奏型，当我们带孩子出门旅游时，

孩子也会不自觉地模仿当地的方言，进而感知其中包含的节奏类型（见图 5-4）。

卖 汤 圆

拍手声部：

念奏声部：卖 汤 圆　　卖 汤 圆

图 5-4

在这些节奏游戏中，孩子们的手、眼、嘴、脑都动了起来，他们兴致非常高，音乐活动带来的是无尽的欢声笑语。

> 🎵 **亲子游戏：民谣记忆**
>
> 　　与孩子一起回忆曾经去过的地方的方言和民谣，感受当地的音乐文化，帮助孩子储存民间音乐素材。

第二节
音乐律动跳碰跑

　　家长平时可以有意识地对孩子进行一些节奏感的律动训练，结合生活和游戏，积极律动。以孩子们熟悉的童谣儿歌作为律动的节奏基础，或以熟悉的乐曲为伴奏，以孩子们的身体为乐器，结合实际生活经验进行音乐动作的模仿，带孩子用心去感受，用动作去表达，在家长创造的音乐氛围中，每个孩子都会主动去学、去创造。

一、自然界的节奏

　　自然界的滴水声、汽车喇叭声、动物叫声等都是很有节奏感的声音，鼓励孩子去聆听和模仿，如果能配合拍打动作或者借助乐器来再现所听到的声音，将会产生更好的效果。

> 🎵 **亲子游戏：聆听自然**
>
> 　　收集生活中的节奏并录音，让孩子回忆并模仿，比较自然界的节奏有哪些不同。

工作坊：农场运动会

听儿歌《农场运动会》，回想农场中常
见的动物，尝试模仿它们，通过塑造音乐形
象帮助孩子捕捉动物的特征。

二、创造律动环境

我们还可以创造环境来实现与孩子的节奏互动，提高孩子的
活动兴趣，享受创作的乐趣。例如，在室外的地面上和孩子一起
画上音符和乐谱，户外活动时孩子可以边唱谱，边用脚跳谱，用
手拍击身体，还可以让孩子自己创编乐谱（见图5-5）。这时孩子
的注意力高度集中，不仅调动了嘴、眼、脚、手，身体的每一个
部位都成了乐器，孩子身体的协调性也得到增强。

图5-5　跳乐谱房子

我们也可以在室内黑板上或画纸上画上不同时值的音符，结
合季节的特点，利用树叶摆出不同的节奏，让节奏变得形象直观。
例如，为了更形象地表现节拍，我们可以将孩子们熟悉的一个苹

果表示一拍，半个苹果表示半拍，让节奏直观起来，使节奏活动
更有趣味（见图5-6）。孩子在游戏中全身心地去唱、去跳、去
演，感知节奏并练习，孩子能够充分享受这其中的创作乐趣。

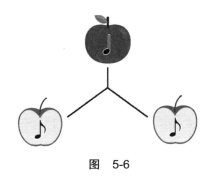

图　5-6

三、在游戏中捕捉

儿歌说唱：在教孩子学习儿歌的同时，家长可以配合拍手或
依据儿歌内容作出相应的动作，这可以有效地强化孩子对节奏的
认知，也能让孩子在与家长互动的过程中对节奏感的感知产生更
大的兴趣。

小老师扮演：家长不妨和孩子互换角色，让孩子当"老师"，
跟随音乐"编舞"，或者用乐器敲打出不同的节奏，要求家长模
仿。家长还可以"故意"出错，让孩子纠正，以此来判断孩子
对节奏感的敏感度和掌握程度，同时也能给他们带来更大的成
就感。

工作坊: Ti Da 节奏

　　父母和孩子一起，一人唱儿歌，一人用 Ti Da 节奏为儿歌伴奏，然后交替。

四、用肢体来体会

　　在孩子不会走路的时候，爸爸妈妈可以抱着宝宝随着乐曲的节奏摇摆，让孩子感受音乐的律动。例如，《小白船》这首儿童歌曲为四三拍，带有摇曳的节奏特点和舞蹈韵律，父母可以抱着宝宝，随着这首歌曲的节拍，舞动身体，让宝宝在婴儿时期就能感受到三拍子的魅力。

　　家长们在家中播放音乐时，可以有意识地引导孩子随着音乐节奏左右摇摆身体，上下挥动手臂。还可以和孩子一起玩"音乐节奏游戏"，如妈妈唱歌，孩子随着音乐在小木鱼、小铃铛、小拨浪鼓这些节奏乐器上敲击节奏，游戏中可以告诉孩子这是几拍子，唱重一点就可以告诉孩子这是强拍，让孩子感受拍子的强弱规律，由此让孩子在不知不觉中增强音乐的节奏感。

　　除了以上提到的拍手和跟随节奏做动作外，还可以通过跺脚、耸肩、摇晃、摆手、点头等多种形式来实现孩子对节奏的感知。如拍手游戏时，在强拍时拍手，弱拍时拍腿，次强拍时跺脚等，这一切需要家长根据情况来设计和变换。

　　家长和孩子在玩节奏肢体游戏时，要注意根据音乐的变化来变换律动游戏的形式，比如和孩子一起根据音乐节奏的类型来决

定用围圈律动还是直线律动等。

　　律动时我们还要关注大动作和小动作相结合，如挥大臂动作和手指操等小动作的结合等。音乐的停止和速度的变化也是需要特别注意的，我们可以用跑跑停停、加减速度等律动方式来帮助孩子理解音乐的进行和停止以及速度的变化对音乐风格的影响。

　　工作坊：律动跑跳碰

　　儿童的律动有各种各样的形式，家长和孩子可以随着音乐节奏的快慢来"跑跳碰"，这些律动不仅可以训练孩子肢体的平衡感和灵活性，还可以感受节奏快慢的变化。

五、动手制作节奏

1. 画音符游戏

　　和孩子一起玩画音符蝌蚪的游戏，小蝌蚪，圆圆头，拖着一条长尾巴。看看谁画得像（图5-7）。

图　5-7

2. 强拍弱拍动手做

捡一些树叶，大树叶代表强拍，小树叶代表弱拍；也可以画一个大圆表示强拍，小圆则表示弱拍。按照一首歌曲做一个基本节奏的乐句，再按强弱敲击节奏。接下来妈妈唱歌，孩子敲击乐器，然后交替。例如：三拍子叶子节奏（图5-8）。

图　5-8

通过一段时间启发性的亲子节奏互动，家长会发现孩子对音乐的感受不再是抽象或陌生的了，孩子们参与的欲望更加强烈了，由被动地学习转变为主动探索和创编，促进了孩子创造力的发展。孩子们的合作意识也增强了，能够尝试与同伴共同积极解决问题了。有人把奥尔夫音乐称为"快乐教学法"，其目的是在音乐活动中让孩子们快乐地感知，快乐地创造，主动合作，积极热爱，向着培养"全人"的目标而努力。而家长的参与让孩子们兴趣更浓了，我想，没有比家长的认可更能令孩子们高兴的了。

第三节
强弱长短各不同

在家和孩子一起律动和感知节奏时，家长如果能了解一些浅显的节奏、节拍等律动方面的知识，就能更好地和孩子一起开展律动活动。这些简单的知识家长们很容易学会，完全不需要担心自己掌握不了。

一、节奏、节拍与律动

我们时常会听到打节奏、数拍子这些音乐用语，这两种用语有什么区别呢？

节奏就在我们生活中，例如，有时候小朋友在客厅、厨房跑来跑去，你认真听就会发现他始终在用一种极为规律的小碎步开心地跑着，形成了一种平稳的、有规律的节奏，这个节奏来源于小朋友身体的自然律动，不必刻意去数拍子，就像心跳一样持续和稳定。又如火车车轮声，时钟的嘀嗒声，甚至是日出、潮汐、春夏秋冬的不停轮替，这些都是大自然的节拍运动。

小朋友经常会有模有样地敲击一些玩具，那些长长短短的声音就是节奏。节奏变化多端，除了音符还有休止符，这些长长短

短的音符和休止符构成了乐曲的风格特征，如圆舞曲三拍子节奏型构成了一种舞蹈性的音乐特征。

再丰富的节奏只有建立在基本的拍子上，才会有一定的规律，就如同人不管怎么跳跃行走，心跳还是保持规律的跳动一样。所以节拍是指乐曲运动的内在规律。

音乐的节奏是指音乐旋律进行中音符或者音节的长短和强弱，是指离开音高关系而言的音值序列。音乐的节奏常被比喻为音乐的骨骼。

节拍是指乐曲进行中，在一定时间内表现出的有规律的音的强弱反复，又称为拍子，是指音乐中的重拍和弱拍周期性地、有规律地重复进行。如我国传统音乐称节拍为"板眼"，"板"相当于强拍，"眼"相当于次强拍（中眼）或弱拍。

律动是指有节奏地跳动，有规律地运动，多指人听到音乐后，跟随节奏舞动。

二、音符与时值

每一种节拍都有它的时间长度，这些长长短短的节奏不断交替，速度不断变化，让音乐充满趣味，长长短短的音符形成了不同的节奏，而时值就是音符在时间持续长短上的比较。

音符是记录乐音的符号，通常包括三个部分：符头、符干、符尾（见图 5-9）。

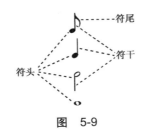

图 5-9

音符的时值按照二进制原则进行划分，其树形划分如图 5-10 所示，具体时值如表 5-1 所示。

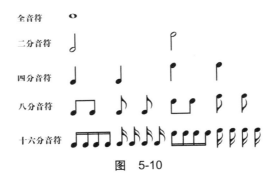

图 5-10

表 5-1

名称	形状	时值（以四分音符为一拍）
全音符	o	4拍
二分音符		2拍
四分音符		1拍
八分音符		$\frac{1}{2}$拍
十六分音符		$\frac{1}{4}$拍
三十二分音符		$\frac{1}{8}$拍

工作坊：音符有多长

　　我们可以用线的长度、走路的步伐等形式去感受长音符。短音符则可以利用肢体的小动作，如拍手、跺脚、念白的方式去感受它，直到能正确地数出或拍出节奏。

工作坊：节奏变变变

　　音乐的节奏变化无穷，音有时候长、有时候短，还有附点音符和三连音等，正是这些节奏变化形成了丰富多彩的音乐。在家和孩子一起玩节奏变变变的游戏吧。

三、无声胜有声

　　音乐中出现静止的时刻，通常用休止符来表示。休止符的时值是与音符的时值相对应的。图 5-11 是休止符与音符的对照。

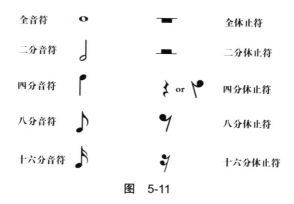

图　5-11

音乐进行中，休止符虽然是不出声的，但却像我们说话时的抑扬顿挫或文字中的标点符号一样，有加强语气和缓和语气的效果。

每个音符都有相对等值的休止符，这并无特别之处，困难的是必须将时间的长短在心里进行估算。对小朋友而言这并不是一件简单的事情，常常会出现原本稳定的拍子，在心里默算时乱了方寸的情况。唯一的方法是先从较短时值休止符开始，在小朋友念整句节奏时，将其中一个字藏进肚子里，而那个字就代表休止符，以这种方式慢慢训练，孩子就会很快掌握休止符的用法了。

工作坊：大鼓小鼓停一停（图 5-12）

图　5-12

 第四节
节奏与节拍

一、节拍

一拍子：四分之一拍（1/4 拍）是以四分音符为一拍，每小节一拍，四分之一拍由于缺乏强弱交替的动力，在音乐作品中使用得不多。

二拍子：四分之二拍（2/4 拍），是以四分音符为一拍，每小节两拍。其强弱规律是"强、弱"，如图 5-13 所示。

嘀哩嘀哩

1=♭E 2/4

作词：望 安
作曲：潘振声

```
3 3 3 1 | 5  5 0 | 3 3 3 1 | 3  0 | 5 5 3 1 |
春天 在哪 里 呀？ 春天 在哪 里？    春天 在那
```

6
```
5 5 5 | 6 7 1 3 | 2  0 | 3 3 3 1 | 5  5 0 |
青翠 的 山林影 里，    这里 有 红色 花 呀呀，
湖水 的 倒眼睛 里，    映出 红红的 花 呀呀，
小朋 友 眼睛    里，    看见 红红的 花 呀呀，
```

图 5-13

11

$\underline{3\ 3}\ \underline{3\ 1}$ | 3 0 | $\underline{5\ 6}\ \underline{5\ 6}$ | $\underline{5\ 4}\ \underline{3\ 1}$ | $\underline{5\ 0}\ \underline{3\ 0}$ |

这 里 有 绿 草，　　　还 有 那 会 唱 歌 的 小 黄
映 出 绿 的 草，
看 见 绿 的 草，

16

$\underline{2\ 1}$ 0 | $\underline{4\ 4}\ \underline{4\ 5}$ | $\underline{6\ 6}\ 6\ 0$ | $\underline{2\ 2}\ \underline{2\ 2}$ | 5 — |

鹂。　嘀 哩 哩 嘀 哩 嘀 哩 哩，　嘀 哩 哩 嘀 哩 哩，

21

$\underline{1\ 1}\ \underline{1\ 2}$ | $\underline{3\ 3}\ 3\ 0$ | $\underline{5\ 5}\ \underline{5\ 5}$ | 2 — | $\underline{5\ 6}\ \underline{5\ 6}$ |

嘀 哩 哩 嘀 哩　嘀 哩 哩　嘀 哩 哩 嘀 哩 哩。　春 天 在

26

$\underline{5\ 4}\ \underline{3\ 1}$ | 2 $\underline{5}$ | 1 3 0 | $\underline{5\ 6}\ \underline{5\ 6}$ | $\underline{5\ 4}\ \underline{3\ 1}$ |

青 翠 的 山 林 里，　　还 有 那 会 唱 歌 的
湖 水 的 倒 影 里，
小 朋 友 眼 睛 里，

31

$\underline{5\ 0}\ \underline{3\ 0}$ | $\underline{2\ 1}$ 0 ‖

小 黄 鹂。

图 5-13（续）

　　四拍子：四分之四拍（4/4 拍），是以四分音符为一拍，每小节四拍，其强弱规律是"强、弱、次强、弱"，如图 5-14 所示。

花非花

1=D $\frac{4}{4}$

作词：白居易（唐）
作曲：黄 自

5 $\underline{6\ 5}$ 5 3 | $\dot{1}$ $\dot{2}$ $\dot{1}$ $\dot{1}$ 6 | 5 $\underline{5\ \dot{1}}$ 6. 5 |

花 非 花，　雾 非 雾，　夜 半 来，

图 5-14

$$\begin{array}{c|c|c|c}
4 & & & \\
3 & \underset{\text{明}}{\underline{2}}\ \underset{\text{去}}{1}\quad \underset{\text{来}}{2}\ -\ & \underset{\text{如}}{2}\ \underset{\text{春}}{\underline{3}\ \underline{5}}\ \underset{\text{梦}}{6}\ \underset{\text{不}}{5}\ & \underset{\text{多}}{5}\ \underset{\text{时}}{\underline{2}\ \underline{\dot{1}}}\ 6\ -
\end{array}$$

天 明 去。 来 如 春 梦 不 多 时，

7
$\dot{1}\ \underline{6}\ \underline{\dot{1}}\ 5\ \underline{3}\ \underline{5}\ |\ 6\ \underline{\dot{2}.}\ \underline{3}\ \dot{1}\ -\ \|$

去 似 朝 云 无 觅 处。

图 5-14（续）

三拍子：四分之三拍（3/4 拍），以四分音符为一拍每小节三拍，每拍的时值由乐曲的速度决定。其强弱规律是"强、弱、弱"（嘭、嚓、擦），如图 5-15 所示。

小白船

1=♭E 3/4

作词：尹克荣
作曲：尹克荣

图 5-15

图 5-15（续）

八分之三拍（3/8 拍）是八分音符为一拍，每小节可以为一大拍，但是实际上有三拍，强弱规律为"强、弱、弱"，如图 5-16 所示。

桑塔·露琪亚

意大利民歌

图 5-16

9
5 5. i | i 7 7 | 4 4. 6 | 6 5 5 |
在 银 河 下 面， 暮 色 大 地 入 苍 茫，
万 籁 皆 寂 静， 大 地 入 梦 乡，

13
3 6 5 | 5 #4 ♮4 | 4 3 2 | 6 5 |
甜 蜜 的 歌 声， 飘 荡 在 远 方。
幽 静 的 深 夜 里， 明 月 照 四 方。

17
3 2 i | 7 6 2 | 2 i 6 | #4 5 i |
在 这 黎 明 之 前， 请 来 离 我 小 船 上，
在 这 黎 明 之 前， 快 离 开 这 岸 边，

21
3 i i 5 5 3 | 4 2 2 | 2 6. 7 | 2 i |
桑 塔 露 琪 亚， 桑 塔 露 琪 亚。
桑 塔 露 琪 亚， 桑 塔 露 琪 亚。

图 5-16（续）

六拍子：八分之六拍（6/8 拍）是以八分音符为一拍，每个小节可以分为两大拍，但实际每小节六拍，每小节由六个八分音符组成。强弱规律为"强、弱、弱、次强、弱、弱"，如图 5-17 所示。

平安夜

1=♭B 3/4

作词：莫 尔
作曲：格吕伯

5. 6 5 | 3 — — | 5. 6 5 | 3 — — |
1.平 安 夜， 圣 善 夜，
2.平 安 夜， 圣 善 夜，
平 安 夜， 圣 善 夜，

5
2 — 2 | 7 — — | i — i | 5 — — |
万 暗 中， 光 华 射，
牧 羊 人， 在 旷 野，
神 子 爱， 光 皎 洁，

图 5-17

图 5-17（续）

3/4 拍多数是圆舞曲形式，3/8 拍、6/8 拍则与 3/4 拍强弱规律类似，2/4 拍的特点是节奏强弱交替，快速的 2/4 拍音乐多表现欢快的场面，4/4 拍是四二拍的复合但是淡化了第二个重拍，从而使歌曲更抒情。

在实际记谱中，有的拍子也用记号来标记，如 4/4 拍用 C 来标记，2/4 拍用 CC 来标记等。

亲子歌唱：唱一唱，比一比

父母和孩子一起唱一唱《嘀哩嘀哩》《花非花》《小白船》《桑塔·露琪亚》这些歌曲，感受不同拍子的律动和风格。

二、小小指挥家

你可能听过一些耳熟能详的名字，比如，伯恩斯坦、卡拉扬，他们都是大名鼎鼎的指挥家。指挥家在乐团的地位如学校的校长或公司的总经理，是一个团队的灵魂人物，整个乐团的乐手并不一定演奏同样的乐器和声部，乐手们需要团结合作，而这就需要指挥来组织协调。指挥在排演的过程中，需要对曲谱和每一种乐器的音色，以及演奏的人都非常熟悉。他们还要具备处理音乐强弱起伏的本领和技巧，音乐进行中要懂得用指挥语言引导乐团表达速度、情感等，这些都需要指挥通过手势告诉乐手。

家长不妨和孩子共同学习简易的指挥动作，这样就可以在家里放着音乐，和着乐曲一起来比划，从另一个角度客观地参与到音乐中，让孩子对音乐有更清晰的认识。同时也可以锻炼孩子的动作精准性、培养其专注力和领导力，当孩子学着指挥时，节奏不能快也不能慢，因为指挥的节奏乱了，乐队的节奏也就乱了。孩子作为小小指挥，会学着下意识地控制自己的节奏，保持节奏的稳定性。

我们时常在合唱等活动中发现许多"民间指挥家"，掌握简易的指挥手势对于家长来说并不难，只要掌握基本的二拍子、三拍子、四拍子的指挥手势就可以应付大部分的曲子（见图 5-18）。学会这些手势后，我们可以体会不同的节奏类型、不同的风格类型，或者同一节奏类型因不同的强弱快慢所产生的不同的乐曲风格。

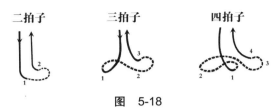

二拍子　　　三拍子　　　四拍子

图　5-18

除了播放音乐，随着音乐节奏指挥以外，当孩子熟练掌握指挥手势后，可以和爸爸妈妈合唱一首歌，由孩子先来指挥，爸爸妈妈来唱，然后双方互换角色。也可以鼓励孩子在学校合唱团、乐团担任指挥。

工作坊：小小指挥家

让孩子们当一当小小指挥家，跟着不同节拍的音乐按照指挥图示指挥，想像自己正在音乐厅指挥交响乐队演奏。

扫描此码　边听边玩

第六章
一起唱出哆来咪

音乐是世界共同的语言。

——威尔逊

　　音乐中的五线谱、音符、谱号、唱名、音名、拍号曲式、表情术语等音乐符号都是用来记录音乐的，如同语言中的文字、标点符号、段落一样。这些符号代表了音高旋律如何起伏，速度快还是慢，演奏力度强还是弱等。一部音乐作品有多少音乐句子和段落，就好比语言学习中有多少段落和篇章一样，音乐中的起承转合、副歌及高潮的出现，如同文学作品中的精彩片段，这些是音乐和文学典型的戏剧性发展的同类反应。

　　在孩子聆听音乐和歌唱一段时间后，父母可以和孩子一起学习音乐符号中的基本知识，这样可以帮助孩子更好地去理解所听到的音乐。

　　家长们也许会担心，对音乐知之甚少的自己能够掌握这些音乐符号吗？其实大可不必担心。第一，这些符号其实并不难；第二，我们只需要掌握一些比较浅显的知识就足够和孩子们进行音乐上的交流互动了。

第一节
五线谱小知识

一、五线谱

记录音乐的五线谱由五条线构成，由低到高，依次为：第一线、第二线、第三线、第四线、第五线。五线谱的四个间，由低到高，依次为：第一间、第二间、第三间、第四间（见图6-1）。

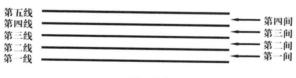

图 6-1

二、加线、加间

为了记录更高或更低的音，在五线谱的上面或者下面还要加上许多短线，这些短线，为"加线"。在五线谱上面的加线，是"上加线"；在五线谱下面的加线，是"下加线"。

由于加线而产生的间，是"加间"。在五线谱上面的加间，是"上加间"；在五线谱下面的加间，是"下加间"（见图6-2）。

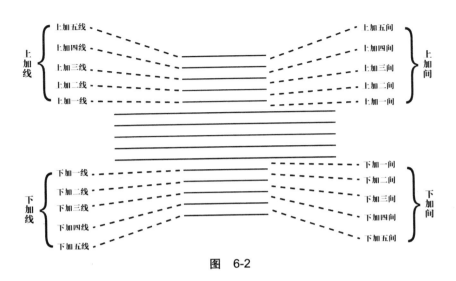

图　6-2

三、谱号

常用的谱号有以下三种。

1.高音谱号，又称 G 谱号，代表 g^1 音记在五线谱的某一线上，也就是说这条线上的音等于 g^1，有了这个标尺音，其他各线、间上的音就可以确定了（见图 6-3）。

图　6-3

2.低音谱号，又称 F 谱号，代表将 f 音记在五线谱的某一线上，这条线上的音，就等于 f 音，其他各线和间上的音就可以确

定了（见图6-4）。

图　6-4

3. C谱号，代表c^1。将c^1音记在五线谱的某一线上，这条线上的音就是c^1，其他各线、间上的音就可以确定了（见图6-5）。

图　6-5

工作坊：认识五线谱

扫描此码　边听边玩

第二节
唱出哆来咪

一、音名与唱名

音乐中所使用的音，称为"乐音"，每一个乐音都有两个名字——音名和唱名。家长可以和孩子一起认识七个自然音级，说出它们的音名和唱名，并记住它们。

简谱对照（图6-6）：

简谱	1	2	3	4	5	6	7
唱名	Do	Re	Mi	Fa	Sol	La	Si
音名	C	D	E	F	G	A	B

图 6-6

五线谱高音谱表对照（图6-7）：

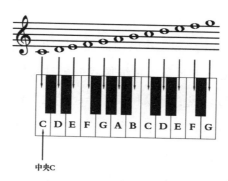

图 6-7

五线谱低音谱表对照（图6-8）：

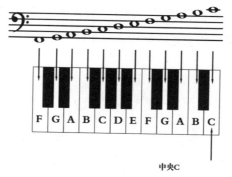

图 6-8

工作坊：音名和唱名

基本音级分别有两个名字，它们的音名和唱名分别是 C D E F G A B 和 do re mi fa sol la si，我们按照图6-8用音名和唱名来唱一唱这些音。

扫描此码　边听边玩

二、音乐阶梯

do re mi fa sol la si 七个音由低往高唱叫上行，由高往低唱叫下行，它们上上下下，是不是很像我们平时爬楼梯一样，这就是音阶（见图6-9）。我们可以和孩子一起一边上台阶，一边唱出音阶中各音的音名和唱名，感受音阶的上行和下行，将抽象的音高具象化，以便孩子掌握。

每一首歌曲的音高组成都不尽相同，但所有的旋律都来自音高的上行下行不断变换所带来的起伏，掌握上行和下行的概念对儿童旋律的感知和良好乐感的形成很有必要。家长在平时音乐活动陪伴时，可以适当注意这方面的培养。例如，在爬坡时唱旋律，感受旋律的上行和下行，唱出熟悉儿歌的乐谱以帮助儿童掌握音高等。

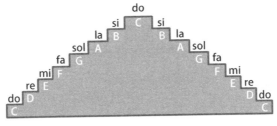

图 6-9

工作坊：音乐阶梯上上下下

音的排列如同阶梯一样上上下下，由下往上排列叫上行，由上往下排列叫下行。我们可以和孩子一起上下楼梯时唱出音阶，建立音的上行和下行的概念。

扫描此码 边听边玩

第三节
旋律训练培养好乐感

乐感是指对音乐的感知能力和表达能力，培养孩子的乐感不容忽视。乐感是在准确表达音乐的基础上如何更动听和更动人的部分，也是自我风格的体现，如同我们进行诗朗诵时，仅读出诗歌的文字与声情并茂的朗诵，效果是完全不同的。我们时常会发现有些儿童在演唱或演奏时表达完整、自如流畅、声部清晰、情感饱满，这是在训练基本功的同时重视乐感训练的结果。

如何在家培养孩子的乐感呢？我们可以在亲子歌唱和律动中培养并提高孩子的音乐感知能力和表达能力。

一、旋律律动培养好乐感

旋律的类型有很多，我们可以挑一些经典动听的旋律，通过律动来提高孩子的音乐感知能力和表达能力。

工作坊：彩带舞《水草舞》

民族管弦乐《水草舞》选自舞剧《鱼美人》，描写的是水草在水中摇曳的场景。我

扫描此码　边听边玩

们可以边听音乐边观看水草的视频，去想象、去感受，也可以用儿童常用的彩带，随着音乐的节奏舞动来表现水草在水中摇曳的感觉。

二、歌唱培养好乐感

音乐剧《音乐之声》中有一个游戏值得借鉴，七个孩子正好代表 do ～ si 七个音，老师指哪个人，那个人就唱自己代表的那个音，孩子们此起彼伏地唱着，连成好听的旋律。是的，歌唱是培养乐感和音乐能力最好的方式，在孩子们歌唱时，提醒孩子注意咬字发声、速度节奏和情感表达等，孩子自然而然就会字正腔圆、感情丰富，他们音乐能力和乐感将会得到极大的提高。

工作坊：表情术语很重要

音乐除了音高、节奏等要素外，表情术语也要十分注意，强弱、渐强渐弱等，这些都是需要基本掌握的音乐表情。我们在听音乐时可以提醒孩子们注意音乐的强弱、速度变化等，培养孩子的敏锐听觉和良好乐感。

扫描此码　边听边玩

三、音域与音区

认识音区和音域对孩子们来说也非常重要，孩子们在认识了音区和音域的概念后，才能自如地转换音区和音域，在表演时，

脑子里才会有音区和音域的概念。这样在演唱大跨度的歌曲或副歌部分时才能避免跑调和走音。我们以钢琴键盘为例来看看音区是如何划分的（见图6-10）。

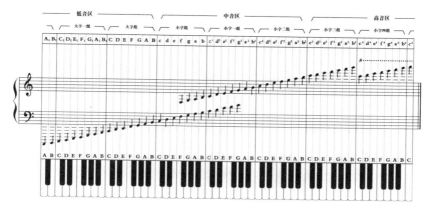

图6-10 音区键盘对应图

钢琴的音域是从最低音 A_2 到最高音 c^5，包含88个键，其中，52个白键，36个黑键。按照十二平均律划分音组，有七个完整音组和两个不完整音组。

七个完整音组是：大字一组、大字组、小字组、小字一组、小字二组、小字三组、小字四组；两个不完整音组是：大字二组、小字五组。

根据音色的不同，又分为三个音区：高音区、低音区、中音区。

低音区：大字二组、大字一组、大字组。

中音区：小字组、小字一组、小字二组。

高音区：小字三组、小字四组、小字五组。

这是在作曲和教学中常用的音区音域的划分方式，和我们日常所说的"唱高音，唱低音"略有差异。每个儿童的音域都不同，儿童在演唱儿歌时要注意自己的音域范围，防止因盲目拉高音而造成声带损伤。

> 🎵 **亲子游戏：音区转换**
>
> 游戏1：听一段音乐后模唱旋律，然后高八度和低八度翻唱。
>
> 游戏2：听音乐，说说这些音乐里哪些是高音区，哪些是低音区。

第七章
音和音手拉手

音乐有它自己的诗，这种诗叫作旋律。

——约书亚·洛根

第一节
音和音有多远

　　每首乐曲的风格和色彩各不相同，有忧伤的、快乐的、愤怒的、高亢的、抒情的等，这些不同是由于其中音与音的组合不同而形成的。音的组合不同，音的关系不同，形成的音乐风格也就不同，比如音组 do mi sol 给人快乐向上的感觉，而音组 do 降 mi sol 则给人黯淡之感，这就是其中音的关系发生了微妙变化，音程关系不同了，所带来的听觉感受也就不同了。

一、音程对音感建立的帮助

　　父母们或许会想，了解音与音的关系对孩子学音乐到底有什么帮助呢？其实懂得音程的常识对建立音感大有帮助，音感建立后也就掌握了音和音之间的距离，进而能熟练使用这种音程距离自然唱奏，使唱奏更具乐感。这就像我们在跳高和跳远时，会先目测距离有多高多远，从而决定要用多大的力气来跳一样。

　　而我们对音高的敏锐很多情况下来自音程概念的建立。我们唱歌时，每个音之间都是由音程关系构成的，如果掌握了音程，唱歌时就不易跑调。这对于音准不好或唱歌跑调的孩子来说，音

程的学习是一个非常好的训练方式，也是防止跑调的好方法，因为我们记住单个音的难度远比记住一组根据某种关系组合的音要难得多。

唱歌是训练音程的好办法，儿童并不需要特殊的能力，只需要常听、常唱就好。比如在唱歌时我们记住歌曲中的跳音是几度，并用心感知音程中音的音准，储存在大脑中适时拿出来运用就可以了。

二、音和音之间有多远

两个音之间的距离叫音程。我们每天出门都要看一下天气预报，才知道今天的气温是多少摄氏度，需要穿什么衣服，这个摄氏度是计数单位。在音乐中，我们也会用到这个度字，这个音到那个音有多远，就是用"度"这个单位来计算的（见图 7-1）。

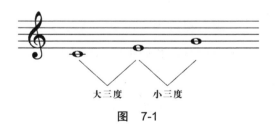

图　7-1

每个音自己就是一度，例如 do 是一度，re 也是一度，do 到 re 就是二度音程。

那么 do 到 fa 是几度呢？我们回想一下音阶的顺序，从 do 开

始，中间要经过 re 和 mi 才到 fa，每个音一度，有四个音，所以
do 到 fa 是四度音程（见图 7-2）。

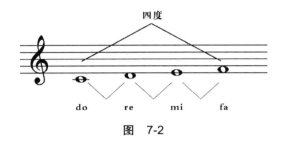

图　7-2

这样看来音程不就是数数游戏吗？是的，小朋友只要会数数，
知道了音阶顺序，一般就错不了。

三、全音和半音

钢琴琴键有黑键和白键，排列起来看上去很像斑马的花纹，
这些黑白花纹有大有小，相互依偎，白键一个挨着一个，而黑键
两个一组或三个一组有序排列。在亲子互动时，我们可以形象地
称它们为大斑马和小斑马，我们也可以敲击琴键听听它们的声音
有什么不同。

之前我们提到两音之间的距离叫音程，每个音是一度。接下
来我们来做更细微的区分。

相邻的一个黑键和一个白键之间的距离，我们称为半音；相
邻的两个白键之间的距离我们也称为半音。

全音是两个半音相加。相邻两个白键外加一个黑键是两个半

音相加，是一个全音。两个黑键中间夹一个白键，也是一个全音
（见图 7-3）。

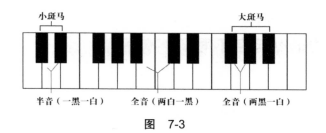

图 7-3

两个音是半音关系，称为小二度，两个音距离为全音，称为
大二度。

二度音程音响比较尖锐刺耳，但与大二度音程相比，小二度
音程听起来更为紧张尖锐，这是由于大二度音程由一个全音组成，
小二度音程中两音之间的距离比大二度近一个半音，因此，音响
效果更为狭窄而紧张，这是由于音与音的距离细微差别而带来的
音响效果的不同。

第二节
横向纵向各不同

一、横向纵向各不同

音和音的组合不同，产生了不同的音响效果，这种组合包括横向的音的关系和纵向的音的关系。

横向的音的关系表现为声音的流动和旋律的起伏（见图7-4）。

图 7-4

纵向的音的关系表现为声音的立体感，使得音乐的音响更有厚度（见图7-5）。

图 7-5

二、高低上下弄清楚

我们可以组织一个家庭合唱（奏）团，演唱或演奏由两个或三个音组成的音节和旋律，通过这些音高的组合演唱，体验和弦的色彩。

横向：音节构成旋律（见图 7-6）

图 7-6

纵向：三个声部构成的三和弦效果（见图 7-7）

图 7-7

工作坊：家庭合唱（奏）：旋律与和弦（见图 7-8）

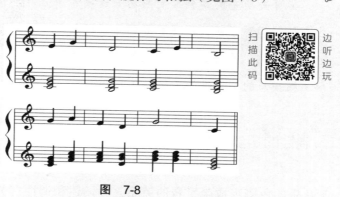

扫描此码　边听边玩

图 7-8

第三节
音乐的色彩与调性

一、音乐的色彩

　　前面我们讲到了音乐的旋律、节奏以及音的关系，各种不同的节奏节拍和音的关系组成了不同的音乐色彩和音乐形态。决定音乐色彩的因素有很多，包括音乐的风格、时期、乐器音色、速度节奏、调性和声等，在了解了这些之后，我们就可以更好地陪伴孩子一起感知音乐，帮助他们培养好的乐感。我们可以通过律动或具象化的生活语言对孩子加以引导。

工作坊：《四小天鹅》和《天鹅》

　　柴可夫斯基的舞剧《天鹅湖》选段《四小天鹅》描写了四只活泼可爱的小天鹅，乐曲非常欢快；圣桑的《动物狂欢节》之《天鹅》则描写的是优雅的天鹅，乐曲舒缓。

扫描此码　边听边玩

二、调性的初步感知

　　音乐的色彩形成除了音的关系之外，还和调性有关，有组织

的音形成不同的调性。在家庭音乐启蒙中，我们只要掌握大小调知识，就可以和孩子一起来分辨和感受不同调性的音乐了。

我们唱音阶时，从 do 音开始唱：do re mi fa sol la si 就构成了一个明亮的 C 大调音阶。

当我们从 la 音开始唱：la si do re mi fa sol 就构成了一个暗淡的 a 小调音阶（见图 7-9）。

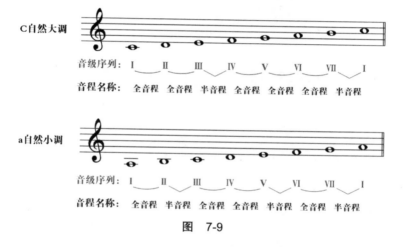

图 7-9

大小调音级音程排列关系规则简谱对照（见图 7-10）：

图 7-10

再例如，两只老虎 do re mi do 的 mi 降低半音来唱，就有了哀伤阴暗之感，带有小调色彩。

🎵 演唱小调歌曲：《小河淌水》（见图 7-11）

小河淌水

1=♭D 4/4

云南民歌

较慢 抒情地

（乐谱）

1.哎，　月亮出来亮汪汪，亮汪汪，
2.哎，　月亮出来照半坡，照半坡，

想起我的阿哥在深山。
望见月亮想起我的哥。

哥像月亮天上走，天上走，哥啊，
一阵清风吹上坡，吹上坡，哥啊，

哥啊，哥啊，山下小河淌水清悠
哥啊，哥啊，你可听见阿妹叫阿

悠。
哥。　哎，阿哥。

图 7-11

🎼演唱大调歌曲：《鳟鱼》（图7-12、图7-13）

鳟 鱼

图 7-12

25

| 0. | 5 | :0 | 0 3 | 3 3 3 7 | i 6 0 |
| 那 | | 但 | 渔夫不愿久 | 等， |

29

0 3 3. 7 | i 0 | 0 i i i | i i i i |

浪 费 时 光，　　　　 立 刻 就 把 那 河 水

33

i 6 0 6 | 2 2 6 #4 2 | 7 0 5 | i. i 7. 7 |

搅 浑， 我 还 来 不 及 想，　 他 早 已 提 起

37

3 6 0 6 | 2 2 3 | 4 i 7 2 | i 0 i |

钓 竿， 把 小 鳟 鱼 钓 到 水 面 上，　 我

41

6 6 6 i | i 5 5 | 5. 5 2 7 | i. i |

满 怀 激 动 的 心 情， 看 鳟 鱼 受 欺 骗，　 我

45

7 6 6 6 i 7 2 | i 5 5 | 5. 5 2 7 | i 0 ‖

满 怀 激 动 的 心 情， 看 鳟 鱼 受 欺 骗。

图　7-12（续）

　　在家庭音乐启蒙教育中，我们只需给孩子一些音的关系的引导即可，这足以让孩子在生活中建立一些音乐概念，要想进一步获得音程或和弦方面的训练，还需要通过专业的音乐教师或专业的音乐课程来进一步学习。

第八章

音乐房子盖起来

音乐是流动的建筑。

——姆尼兹·豪普德曼

第一节
音乐的结构

作曲家姆尼兹·豪普德曼在《和声与节拍的本性》中说，"音乐是流动的建筑"，这句话是对音乐结构的准确描述。音乐的结构表示音乐用什么方式来架构、发展和进行，如同我们写文章时，如何起笔，用什么叙述方式，什么地方出现高潮部分，有多少章节、段落和篇章一样，音乐的发展也是在结构清晰的逻辑指导下完成的。音乐的结构最基础的部分是动机和乐句，然后是乐段、乐章等。音乐的结构美也是音乐牵动人心的重要原因，一个恰当的音乐结构或一气呵成，或起承转合，或层层递进，其变化无穷、趣味无穷。我们在和孩子一起欣赏音乐或演唱、演奏时，了解其中的结构，对了解音乐蕴含的逻辑美以及提升个人音乐素养大有益处。

尽管有些音乐有具象的音乐形象或指定描述对象，但大部分的音乐更多的是抽象的表达，其音乐结构更是抽象。孩子们在聆听音乐时常常对结构不太敏感，也无法理解其中严谨的逻辑，这时候我们需要借助一些常见的形象化思维方式，从简到繁、从乐句到段落来帮助孩子理解音乐的结构。

一、音乐句子——乐句

音乐如同语言，乐句就是音乐的句子，一个乐句通常表现一个很小的乐思或动机。我们可以用边唱歌、边画圈，边听音乐、边走路来感知乐句（见图8-1）。

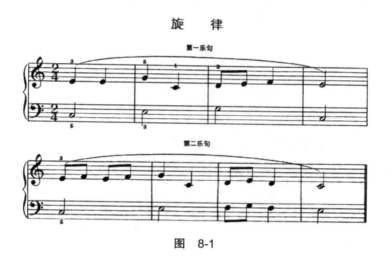

图　8-1

二、音乐房子——乐段

音乐中的乐段如同我们语言中的自然段落，由于语言发育的关系，儿童时期对语言的段落了解还比较抽象，我们可以运用盖房子、搭积木的原理来形象地解读音乐段落这个概念。当建筑师盖一栋房子时，需要先画设计图，再按照设计图把房子盖起来。和盖房子一样，音乐家作曲时，脑海中先构想音乐结构，再用音

符、节奏、节拍等素材组成乐曲，每一首乐曲的结构不尽相同，构成了不同的曲式结构，这就好比每个房子结构都不一样。我们在这里可以用简单的平房和楼房来类比乐曲的结构（见图8-2）。

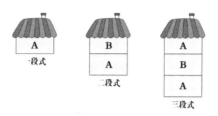

图　8-2

一段式如同平房，音乐家仅用一个乐段就把完整乐思表达完毕，我国很多民歌采用的就是这种曲式结构，能达到一气呵成的效果，如青海民歌《在那遥远的地方》（见图8-3）。

在那遥远的地方

1=F 4/4
行板

青 海 民 歌
王洛宾 改编

乐句1

一段式

6　1 | 2　1 7　6　1　2. 1　6 | 6　1　1 7　6　— |
在那　遥　远的　地　方，　　有位　好姑　娘。

乐句2

6　1　2　1　6　5　6　5　4　5 | 6　1　4　5　6　5　4　3 | 2 — — — ‖
人们　走过　她的　帐房，都要　回头　留恋地　张　望。

图　8-3

这首歌曲是由两个平行乐句构成的一段式乐曲，第一句和第二句开头的主题有一定的重复关系，形成两个平行式乐句关系，第一句结束在半终止，第二句结束在完全终止，一个乐段中的两

个乐句一气呵成形成了一个完整的乐思表达。

二段式如同房子盖了两层，有了二楼。二段式的第一段通常具有陈述的性质，第二段往往在形象上、调性上与第一段形成鲜明对比。许多带副歌的群众歌曲都是两段式，由两段不同的旋律唱出，副歌的旋律长于前面的乐段。为了更直观，我们用歌曲来举例：我们熟悉的儿歌《粉刷匠》就是一个带再现和反复的二段式（见图 8-4）。

粉刷匠

图 8-4

三段式如同房子盖了三层，是最常见的 ABA 三段式，第三段是第一段的再现，三段式曲式非常符合我们的听觉习惯，在歌曲和器乐中非常常见。如《小星星》一共有六个乐句，两个乐句为一个乐段，共有三个乐段，第三个乐段是第一个乐段的重复，就是 ABA 三段式（见图 8-5）。

图　8-5

🎵 **亲子游戏：乐段感知**

游戏 1：我们在和孩子感知乐段的时候可以用一些图形、花、水果、玩具等来代表不同的乐段，当听到相对应的乐段时，拿出不同的物品来代替。

游戏 2：我们可以和孩子用盖房子和搭积木的原理，一起玩音乐段落的游戏。先听音乐或唱歌，然后让孩子画音乐房子，一段式画平房，二段式画二层楼房，三段式画三层楼房。也可以听完音乐，问孩子刚刚听到的是几层房子的音乐，然后再用不同的室内装饰来区别不同乐段。

第二节
变奏与回旋

一、乐曲的主题

　　作曲家在构思作品时，会让他乐曲中最重要的段落成为整首曲子的主题，这个主题可能是简单的几句，也可能是一整个乐段，乐曲主题的特点就是极为动听，让人容易记住，接下来全曲的发展都会围绕主题进行烘托展开和变奏再现。

二、变奏曲

　　在音乐体裁中，主题做出各种变化最具代表性的是变奏曲，莫扎特就曾将《小星星》这首童谣的旋律改编成一首钢琴变奏曲——《小星星主题变奏曲》，第一段是主题，接下来的每一个段落分别变奏，一共变奏了 12 次。

工作坊：小星星的舞蹈

　　聆听《小星星变奏曲》，跳小星星舞蹈，按下图指示感知小星星的变化（见图8-6）。

扫描此码　　边听边玩

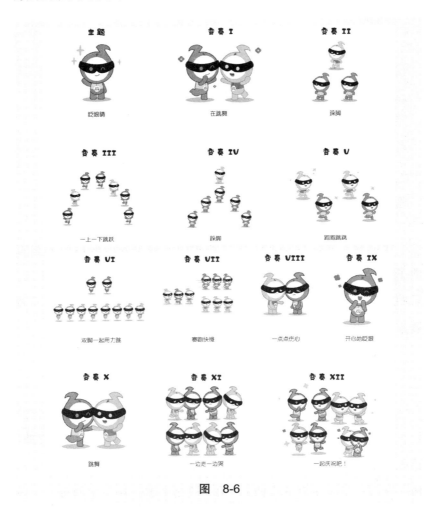

图 8-6

　　大家看，一首简单的小星星童谣主题，被莫扎特改成繁复而又有结构、庞大而又反复的乐曲，音乐家的大脑真的是极具想象力且逻辑思维非常强。我们聆听音乐时，不仅可以听到音乐展现出来的旋律美，而且可以体会到音乐的逻辑和数学之美，忍不住赞叹作曲家根据简单的基本素材展现的高超作曲手法。

三、回旋曲

回旋曲是一种循环往复的曲式体裁，具有一个相同乐段不断反复、中间又穿插其他乐段的曲式特点。相同的乐段在乐曲中出现很多次，可先标记为 A 段，就如同三明治中的面包一样；在各个 A 段之间，作曲家又会谱出不同的旋律，也就是穿插其他乐段，即 B、C、D 乐段，就如同三明治中的鱼肉蛋蔬菜等不同材料，最终形成一种 ABACADAEA……A 的回旋曲曲式。回旋曲逻辑清晰、趣味性强，有一种周而复始的趣味性，深受儿童的喜爱。

工作坊：回旋

聆听克莱斯勒《贝多芬主题小回旋曲》，准备不同的玩具，让小朋友用最喜欢的玩具代替回旋曲中主题乐段 A 段，用其他的玩具代表其他的 BCDE 等段，通过这种好玩又生动的游戏，孩子们就很容易理解回旋曲式了。

第九章
乐器总动员

大弦嘈嘈如急雨，小弦切切如私语。

嘈嘈切切错杂弹，大珠小珠落玉盘。

——《琵琶行》【唐】白居易

 **第一节
乐器是个大玩具**

我们对乐器的认知来自音乐厅演奏的乐器，如钢琴、小提琴、竖琴等。但对于儿童来说，大自然中一切能发出声音的东西都是可以作为乐器来使用的，如儿童会对敲击自己玩具发出的声音表现出惊喜，此时玩具就变成了乐器。尤其是在儿童还没有进入乐器演奏学习或真正接触乐器之前，我们应该帮助儿童建立一个更广义的乐器概念："一切自然发出的声音都是天籁，乐器来自自然，与这个世界紧密相连。"我们的世界为乐器和声音提供了无穷的来源和想象，这对儿童来说，是极其宝贵的财富，让他今后在音乐创建时拥有自由和开阔的思维。

一、身体是个大乐器

在乐队中，每一种乐器有不同的音色、音高和音域，从而能表现出不同的音乐风格。我们的身体也是一个大乐器，我们的嗓子能发出美妙的歌声，用手拍打身体能发出各种有节奏的声音等。父母不妨在家和孩子玩"一边歌唱，一边用身体乐器为歌曲伴奏"的游戏，这也是奥尔夫教学法所鼓励的可行性较高的音乐活动。

工作坊：我的身体都会响

跟着歌曲《我的身体都会响》，学着让身体的相应部位发出声音。

二、生活中的乐器

在亲子音乐活动中，我们可以不拘泥于会不会演奏某种乐器。生活中的瓶子、汤匙、桌子等都可以用来敲击，作为乐器来使用，这既增加了孩子们的音乐兴趣，又启发他们去生活中获取音乐所需的节奏、音高、长短等元素。

我们也可以根据一些带有自然音响的乐曲找到对应的生活乐器来演奏并进行音色探索。

🎵 亲子游戏：拍拍水

聆听谭盾的《水交响乐》，玩一玩拍水的游戏。

工作坊：制作小鼓

在不同材质和大小的容器上蒙上气球，制作成小鼓，用鼓棒敲一敲（见图9-1）。感受不同材质和大小的鼓的音色、音量的变化。

扫描此码　边听边玩

图9-1　制作小鼓所需材料

三、儿童乐器玩起来

家长也可以准备一些儿童乐器，如小摇铃、沙铃、鼓、木琴等，用这些乐器来敲击节奏，模仿声音。如大海的声音可以用木琴刮奏来演绎，风吹树叶的声音可以用摇铃来演绎等。家长们只要注意聆听并找出不同的音色和对应的节奏就可以和孩子一起玩演奏乐器的游戏了。

工作坊：亲子器乐合奏《农场运动会》（见图 9-2）

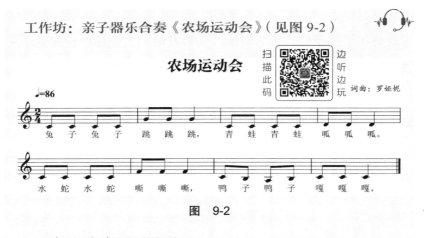

图 9-2

每人演奏不同的乐器，不同的乐器代表不同的农场动物，边唱儿歌，边演奏这些乐器，通过声音感知动物的特征（见图 9-3）。

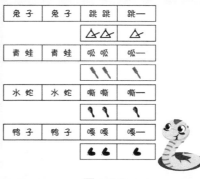

图 9-3

 第二节
交响乐队真奇妙

我们可以和孩子一起认识交响乐队常用的西洋乐器的形状、颜色、发声方法、音色等，也可以简单地学习给乐器分类的知识。我们帮助孩子们整体认识并记住各种乐器的样子。

一、西洋乐器有几类

西洋乐器可分为铜管乐器、木管乐器、弦乐器、键盘乐器、打击乐器五大类。木管乐器起源很早，是乐器家族中音色最为丰富的一族，常被用来表现大自然和乡村生活的情景；铜管乐器的音色特点是雄壮、辉煌、热烈；弦乐器的共同特征是柔美、动听；键盘乐器的特点是其宽广的音域和可以同时发出多个乐音的能力；打击乐器主要用于渲染乐曲气氛。

铜管乐器有小号、长号、大号、次中音号、圆号等；

木管乐器有单簧管、双簧管、英国管、大管等；

弦乐器有小提琴、中提琴、大提琴等；

键盘乐器有管风琴、手风琴、电子琴等；

打击乐器有定音鼓、大鼓、小军鼓、钹、架子鼓等。

🎼 亲子聆听推荐：舒伯特《小夜曲》

二、交响乐队大家庭

交响乐队是一种大型的管弦乐队,大约定型于 19 世纪 20 年代,并开始在欧洲及全世界范围内流行。交响乐队一般包括五个器乐组,即弦乐组、木管组、铜管组、打击乐组和色彩乐器组。弦乐组是提琴家族,包括第一小提琴、第二小提琴、中提琴、大提琴和低音提琴;木管组包括短笛、长笛、双簧管、单簧管、英国管、大管等;铜管组包括圆号、小号、长号、大号等;打击乐组包括定音鼓、小军鼓、大鼓、三角铁、钹、锣等;色彩乐器组包括钢琴、竖琴、排钟、管风琴等。交响乐队排列分布如图 9-4 所示。

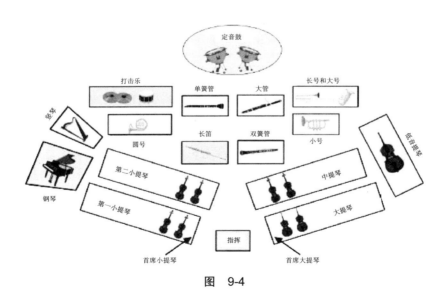

图　9-4

🎼 亲子聆听推荐:莫扎特《G 小调第 40 号交响曲》

第三节
民族乐器很动听

一、民族乐器有几类

中国民族乐器历史悠久，源远流长。仅从已出土的文物可证实，远在先秦时期，我们就有了多种多样的乐器。这些古乐器向人们展示了中华民族的智慧和创造力。

我们可以帮助孩子认识民族乐器的形状和音色，记住各种乐器的样子，聆听民族器乐曲和民族乐器伴奏的歌曲，你会发现孩子们非常容易接受这些乐器和相关音乐，因为这是我们本民族的音乐。对孩子来说，有一种天然的亲近感，所以能够很自然地理解。

我国的民族器乐在很早之前就有很明确的分类，例如，在周代，我国已有根据乐器的不同制作材料进行分类的方法，分成金、石、丝、竹、匏、土、革、木八类，叫作"八音"。在周末到清初的三千多年中，我国一直沿用"八音"分类法。近代以来，随着民族器乐的演奏不断发展，按照演奏方式将中国民族乐器分为吹奏乐器、弹拨乐器、打击乐器、拉弦乐器四种。

吹奏乐器：排箫、笙或竽、埙、篪、箫、曲笛、梆笛、唢呐、管子、巴乌、葫芦丝等。

中国吹奏乐器的发音体大多为竹制或木制。根据其起振方法不同，可分为三类：第一类，以气流吹入吹口激起管柱振动的有箫、笛（曲笛和梆笛）、口笛等；第二类，气流通过哨片吹入使管柱振动的有唢呐、海笛、管子、双管和喉管等；第三类，气流通过簧片引起管柱振动的有笙、抱笙、排笙、巴乌等。

亲子聆听推荐：笛子曲《鹧鸪飞》

弹拨乐器：古琴、古瑟、筝、箜篌、阮（高音阮、小阮、中阮、大阮、低音阮）、月琴、琵琶、柳琴、三弦、秦琴等。

中国的弹拨乐器分横式与竖式两类。横式如筝（古筝和转调筝）、古琴、扬琴和独弦琴等；竖式如琵琶、阮、月琴、三弦、柳琴、冬不拉和扎木聂等。弹奏乐器除独弦琴外，大都节奏性强，但余音短促，须以滚奏或轮奏长音。弹拨乐器一般力度变化不大，在乐队中除古琴音量较弱，其他乐器声音穿透力均较强。

亲子聆听推荐：古筝曲《渔舟唱晚》、古琴曲《酒狂》

打击乐器：编钟或特钟、编磬或特磬、鼓（小堂鼓、扁鼓、大鼓、缸鼓、战鼓、排鼓、板鼓、象脚鼓等）、柷、缶、扬琴（击弦，另归为拨弦类）、钹（大钹、小钹等）、锣（京锣、大锣、小锣、云锣等）、木鱼、响木、梆子、板、铃等。

中国民族打击乐器品种多，技巧丰富，具有鲜明的民族风格。中国民族打击乐器不仅是节奏性乐器，而且每组打击乐器都能独立演奏，对衬托音乐内容、戏剧情节和加强音乐的表现力具有重要的作用。

亲子聆听推荐：民族打击乐《鸭子拌嘴》

拉弦乐器：京胡、高胡、板胡、二胡（南胡）、中胡、大胡、

革胡、坠胡、擂琴、二弦、大筒、四胡、椰胡等。

拉弦乐器主要指胡琴类乐器。其历史虽然短于其他民族乐器，但由于其发音优美，具有极丰富的表现力，需要演奏者具备较高的演奏技巧和艺术水平，拉弦乐器被广泛使用于独奏、重奏、合奏与伴奏中。

拉弦乐器大多为两弦，少数用四弦，如四胡、革胡、艾捷克等；大多数琴筒蒙的是蛇皮、蟒皮、羊皮等，少数用木板，如椰胡、板胡等；少数是扁形或扁圆形，如马头琴、坠胡、板胡等。拉弦乐器的音色有的优雅、柔和，有的清晰、明亮，有的刚劲、欢快、富有歌唱性。

 🎼 亲子聆听推荐：二胡曲《赛马》、古筝曲《渔舟唱晚》

多听一些乐曲，辨别其中是由哪些乐器演奏的，这样可以有意识地培养孩子对乐器音色的认知。

二、民族乐队很多样

民族乐队又称"民族管弦乐队"，是在中国多民族音乐文化发展的基础上，借鉴西洋音乐的经验逐渐形成的，主要用于演奏民族管弦乐曲，以及为独唱、对唱、戏曲、曲艺等伴奏。

民族管弦乐队通常有拉、拨、击弦及吹打等五组乐器组成。但民族管弦乐队仍处在发展之中，编制尚不统一，按规模大体可分为大、中、小三种类型。小型乐队：10人左右，主要乐器有笛子、笙、扬琴、琵琶、中阮、二胡、中胡、大胡、低胡等，多用

于小型合奏和为独奏、独唱、歌舞、杂技伴奏；中型乐队：40人左右，主要乐器有笛、笙、唢呐、定音鼓、扬琴、柳琴、琵琶、中阮、大阮、高胡、二胡、中胡、大胡、低胡等；大型乐队：70人左右，是在中型乐队的基础上扩大而成，拥有高、中、低音成套唢呐（见图9-5）。

中国民族管弦乐队排列分布图

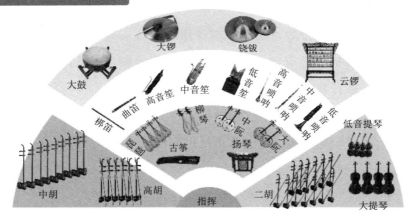

图　9-5

中国为多民族国家，各民族都有其独特的民族乐队。如由艾捷克、弹拨尔、笛子等乐器组成的维吾尔族乐队，大小芦笙组成的苗族芦笙乐队，大小三弦、月琴、三胡、笛子等组成的彝族乐队，其他如朝鲜族乐队、藏族乐队、蒙古族乐队等。

亲子聆听推荐：民族管弦乐《春江花月夜》、广东音乐《旱天雷》

第十章
家庭音乐空间

音乐是生活中最美好的部分。

——恩格斯

第一节
音乐童话绘本

　　音乐中隐含着故事性和戏剧性，这是推动音乐发展的动力。而适合儿童聆听的音乐大多主题突出，音乐形象鲜明。针对这些特点，我们可以将听音乐、讲故事、读绘本等形式相结合，让孩子们更好地感知音乐形象和音乐的形式内容，促进孩子想象力和表达能力的发展。

　　例如，父母计划给孩子听《动物狂欢节》，就得提前做一些功课了。如先听听这首曲子，了解一些创作背景，再了解和此相关的主题，有没有其他媒介可以借鉴和使用，找到切入点，设计组织一次家庭音乐空间活动，例如：去动物园回来后，可以一边聆听乐曲，一边结合相关的绘本，看一些动物的视频和图片，做一些与动物相关的游戏，让孩子猜猜看看或比比画画，然后启发他们："你刚才在音乐中遇到了什么动物？你听到的天鹅的旋律是不是和动物园里见到的一样？"等。

　　孩子的想象力是无穷的，他们对事物的认识及对音乐的感知和大人有很大的不同，音乐启蒙的重要任务之一是表达，我们除了让孩子用歌唱律动来表达音乐外，还可以通过绘画和故事来表达形象或抽象的音乐。孩子有其独特的音乐发展思维，家长帮助

他们用对应的语言、线条、色彩、结构等将抽象的音乐语言具象化是很有意义的事，不仅提高了孩子的想象力，还促进了其表达能力的发展，例如，听音乐时让孩子讲出听到了什么，听音乐后让孩子画出他想表达的东西等，这都是很好的启蒙方式。

儿童音乐图画展示：

音乐开门"全感创音乐启蒙"课程的小学员们根据《动物狂欢节》中的《狮王进行曲》，集体创作的音乐剧《狮王来了》，根据图画中自编的故事情节，结合音乐，又唱、又跳、又表演，富有创造力、表现力和想象力（见图 10-1）。

图　10-1

音乐开门季风云南民族音乐夏令营中的小团员们根据云南傈僳族打跳音乐创作的音乐场景图如图 10-2 所示。

图　10-2

第二节
家庭音乐空间

1. 音乐游戏力

孩子天生喜欢游戏，游戏力是一种极具创造性的活动，在家庭音乐空间中我们可以结合多元智能，通过各种音乐游戏来培养孩子的音乐能力和组织能力，以及游戏创编能力。

2. 音符大挑战

音乐是一种有规律的节拍运动，是各种音符、节奏、音高段落的组合计算和叠加，这些使得音乐在很强的逻辑中进行和流动，其中蕴含着大量的天然数学游戏。音符计算游戏也是孩子们喜欢的挑战游戏，我们可以和孩子来个音符大挑战，如"一个全音符包括几个四分音符，又包括几个八分音符"等。

> **亲子游戏：音符大挑战**
> 　　请将下图中的音符分类，数一数图中有几个全音符、二分音符、四分音符、八分音符、十六分音符（见图 10-3 ）。

图 10-3

3. 音乐迷宫

为了更好地掌握音乐知识，可以购买或动手制作趣味音乐迷宫来增加家庭音乐启蒙的趣味性，如通过找乐器游戏，或玩乐队中乐器的排列组合游戏等来增强孩子们对乐器的认知。

🎶 **亲子游戏：乐器迷宫**

迷宫中共有铜管乐器组、打击乐组、弦乐器组、木管乐器组四个组别的乐器，乐器们要去找同组别的乐器伙伴，请小朋友帮它们画出路线吧（见图 10-4）。

图 10-4

4. 电子产品

尽管家长们一直在限制孩子们对电子产品的使用时间，但我们仍然会发现孩子对动画片和广告音乐特别感兴趣，且记忆犹新。这其中很多优秀的动画音乐深受孩子们的喜爱，我们也可以适当用平板电脑或手机中适合孩子的音乐软件来学习音乐，但使用时间要控制，多采用聆听和想象的方式，减少看屏幕的时间。

5. 即兴表演与创作

儿童的即兴表演是一种即兴创作能力的体现，他们陶醉于自己的小小创意中，获得快乐和满足，这时候家长应多鼓励、多引导，说不定日后就有可能培养出一个大作曲家来。即使将来不做专业的音乐工作，这种无拘无束、放松状态下的宝贵创新思维方式对儿童今后的身心发展也是大有益处的。

6. 音乐制作和留存

家长可以采用录音和录像等方式留下儿童歌唱或演奏的音乐文档，经常拿出来和他们一起欣赏，共同回忆音乐的美好，这也是让儿童了解自己的不足，主动去提高自己音乐水平的好方法。

7. 家庭（社区）音乐会

家庭成员可以固定一段时间开音乐会，大家一起聆听、歌唱、表演，这些都无关乎唱得怎样，参与到这种热爱音乐的活动中来

才是最重要的。这对培养和保持孩子的音乐兴趣有很大的帮助。家长也可多带孩子参加社区音乐活动，和小伙伴们一起体会、一起表演，对于促进儿童自信心发展、培养团队合作意识、培养社交礼仪等健全人格的发展有很大的帮助。

第三节
音乐戏剧与观摩

一、音乐戏剧

　　音乐剧是音乐律动、戏剧语言和美术文学等艺术形式的综合，这种综合艺术形式深受孩子们的喜爱。音乐戏剧并不仅限于专业团队的演出排练，只要做好策划和准备，家庭音乐戏剧也是一种可实现的、很值得推广的亲子音乐形式。家庭音乐戏剧通过不同的音乐故事和戏剧表演培养孩子的音乐表达能力和语言的理解力等，父母可以选择具有故事情节的音乐，和孩子一起加上律动、角色扮演、演唱演奏等来表演。也可以在家自创一些音乐游戏剧，将两首歌曲合起来表演，或做音符排队的游戏等，孩子在期待惊喜和兴奋表演的同时，能获得音乐表演能力和语言表达能力的提升。

　　🎼 亲子音乐戏剧:《彼得与狼》

　　创作背景:《彼得与狼》是苏联作曲家普罗科菲耶夫为儿童写的一部交响童话，完成于 1936 年春，同年 5 月 2 日在莫斯科的一次儿童音乐会上首次演出。该曲以儿童为对象，其中的情节和朗诵词生动活泼且有深刻的教育意义。

少先队员彼得与他的小朋友鸟儿一起玩耍，家中的小鸭在池塘嬉游，与小鸟争吵。小猫趁机要捉小鸟，被彼得阻拦。爷爷来了吓唬他们说狼要来了，然后把彼得带回屋反锁起来。不久狼真来了，吃掉了小鸭，还躲在树后要捉小鸟和小猫。彼得不顾个人安危，在小鸟的帮助下抓住狼尾巴，将它拴在树上，爷爷和猎人赶来把狼抓进了动物园。

故事表现了儿童彼得以勇敢和机智战胜了凶恶的狼。作曲家运用乐器来刻画人物和动物的性格、动作和神情，音乐技巧娴熟，形式新颖活泼，旋律通俗易懂。全曲既有贯穿的情节，又不是干涩地平铺直叙，每个段落均形象鲜明。为了使音乐更易于儿童领会，普罗科菲耶夫采用了交响童话的体裁，一边用管弦乐队演奏，表达不同的音乐形象；一边用富于表情的朗诵词来解说音乐的内容和情节的发展。

乐器与音乐形象：音乐中长笛、双簧管、单簧管、大管、弦乐四重奏、圆号、定音鼓和大鼓分别奏出的短小旋律，分别代表小鸟、鸭子、猫、爷爷、少先队员彼得、狼和猎人的射击声。音乐一开始用七种乐器分别奏出七条各有特色的短小旋律主题，将每一个角色分别展示。

1. 表示小鸟的主题音乐

曲中采用长笛的高音区表现小鸟的灵活好动，长笛以高音区的明亮音色，吹出快速、频繁、旋转般的旋律，犹如看见小鸟在天空中愉快地飞翔，叽叽喳喳地唱着歌。

2. 表示鸭子的主题音乐

鸭子的形象由双簧管模拟，生动地刻画出鸭子蹒跚的步态。双簧管的音色和鸭子的叫声很像，主题音乐优美动听，刻画出鸭子的善良可爱，中音区带变化音的徐缓主题旋律很悲伤，预示鸭子后来被大灰狼吞掉的悲惨命运。

3. 表示猫的主题音乐

单簧管低音区的跳音演奏描绘了小猫捕捉猎物时的机警神情。猫在这部交响童话中是个调皮捣蛋的角色，因此单簧管奏出的轻快活泼的跳跃性音调，很能代表小猫的诙谐和活泼的性格。

4. 表示老爷爷的主题音乐

爷爷老态龙钟的神态由大管浑厚、粗犷的声音来表现，节奏和音调模拟了老人的唠叨。由于爷爷讲话的声音低，并且说起话和走起路来慢吞吞的，又爱没完没了的唠叨，所以用音色浑厚的大管，徐缓地吹奏出较长的叙事音调。

5. 表示大灰狼的主题音乐

狼阴森可怕的嚎叫用三只圆号来体现。乐曲中的大灰狼是凶残可恶的，用三只圆号来代表狼，从音色、音量和音调上，都给人一种阴森的感觉，能让人感觉到这是反面形象的音乐。

6. 表示猎人开枪的主题音乐

定音鼓急速密集的滚奏，表现的是猎人在树林里一边走、一边开枪的景象。

7. 表示彼得的主题音乐

弦乐奏出了彼得的神情，描绘了彼得的机智勇敢。弦乐奏出明快、进行性地音乐，生动地表达了活泼、勇敢的彼得的机智形象。

朗诵词：

接下来，每个形象的主题音乐按照朗诵词进行了这样的音乐故事表达：一天清晨，彼得打开大门，蹦蹦跳跳地来到屋前的大牧场，好朋友小鸟在树上叽叽喳喳地欢叫。由于彼得忘了关门，小鸭子摇摇摆摆地走过来，看到彼得没有关门，它高兴极了，想趁机到牧场中的池塘里游个痛快。

小鸟看见了鸭子，就飞到它旁边的草地上，嘲笑鸭子是不会飞的鸟。鸭子不甘示弱，嘲笑小鸟不会游水，于是它们俩吵得不可开交，说不过小鸟的鸭子嘎嘎地乱叫。

忽然，从草地里蹿出一只敏捷轻巧的猫，想趁机抓住正在吵嘴的小鸟，于是它偷偷地溜到小鸟身旁。彼得大声告诉小鸟："当心！"小鸟急忙飞上树梢。鸭子也很生气，对猫发着脾气。猫围着树不停地打转，正在动着坏脑筋，这时老爷爷来了，他对彼得自作主张来到牧场很生气，要是大灰狼突然从树林里钻出来怎么

办？可彼得却毫不在意，因为他不怕大灰狼，气得老爷爷将他反锁在房间里。

果然不一会儿，从树林里钻出一只大灰狼，猫一眼看到，赶快跳到一根树桠上，鸭子吓得嘎嘎地叫，从池塘爬出拼命地逃啊逃。不过，它跑得再快，又怎能比得上大灰狼呢？终于鸭子被抓住，并且被大灰狼一口吞了下去。大灰狼继续在周围打转，用贪婪的眼睛盯着居高临下不怕它的小鸟和欺软怕硬正在吓得发抖的猫。

被反锁在房间里的彼得看见了这一切，但他一点儿也不害怕。他在屋里找到了一根结实的绳子，然后爬到了高高的石墙上，因为在狼打转的那棵树上有一根树枝正好伸到石墙上。彼得抓住树枝，轻巧地爬到树上，轻声告诉小鸟，让它在狼的头上打转。小鸟机智而勇敢地在狼头上飞来飞去，狼气得乱蹦乱跳地狂扑，可它拿聪明的小鸟没办法。彼得趁机做好了绳套，小心翼翼地放到树下，一下子就把狼尾巴给套住了。大灰狼发疯般地挣扎，可是越挣扎，绳子就套得越紧。这时，几个猎人循着狼的足迹从树林里追了出来，边跑还边开着枪。树上的彼得连忙喊道："不要开枪，小鸟和我已经逮住了狼，请帮忙把它送到动物园去吧！"

一支凯旋的队伍多神气！彼得走在前面，后面是押送大灰狼的猎人，老爷爷和猫走在最后，小鸟在大伙头上盘旋。它快活地叫着："快来看我们逮住了什么！"

如果仔细听，还能听到鸭子在大灰狼肚子里发出的嘎嘎声，因为狼吞得太急，鸭子还活在大灰狼的肚子里呢！

二、音乐观摩与礼仪

当下，家长带孩子听音乐会和观看儿童音乐剧成为了一种风尚，如何更好地在观剧的同时体验音乐，这就需要家长在观剧前做好功课，先给孩子讲一些故事，听一些音乐，对乐团做一些了解，这样可以引发孩子的兴趣，帮助孩子更好地投入到音乐观赏中。

良好礼仪和自律性培养也是儿童音乐观赏的重要目的。我们在正式听音乐会时要注意礼仪，比如衣着整洁，提前到达音乐厅，尽量不要迟到，如果迟到只能在乐章休息时间才能进入音乐厅。音乐会期间不要大声喧哗和走动，只有在中场休息时才能进出，这也是高雅社交的基本知识。

 ### 第四节
那些家长关心的问题

问题1：孩子为什么要学音乐？

音乐是人类通过耳朵听到乐音而获得的各种情绪反应和情感体验的听觉艺术。与德育、智育、体育不同，音乐这种美育形式与情感的关系最为紧密，我们听到不同的音乐就会产生快乐、喜悦或哀愁等不同的情绪反应。因此学习音乐是一种情感和审美的体验，它让孩子们逐渐拥有感受美、欣赏美、鉴赏美、创造美的能力，进而感受到生活的美好、生命的可贵。音乐所具有的这种最本质的教育功能是其他教育形式所不能替代的，这也正是音乐学习的重要意义所在。

喜欢音乐是孩子的天性，音乐教育也要尊重孩子的天性，孩子学习音乐的最终目的应该是审美能力的提升，学音乐以满足儿童喜欢音乐的天性和陶冶情操为首要目标，培养吹拉弹唱等技能则应次之，这是出于对儿童音乐学习的深远考虑。

问题2：音乐考级重要吗？

孩子学习音乐的最终目的是审美能力的提升，而不是考级、参赛和升学。有些人通过音乐来考取等级证书、在比赛中获奖、升入重点学校等，是把音乐学习当作谋取利益的方式，太注重实用性和功利性，从而忽视了音乐教育本身的价值。这样容易抹杀孩子对音乐的兴趣，更糟糕的是也许会让孩子形成浮躁、急功近利的人生态度。

考级和比赛也有其积极的意义，它是孩子学习的阶段性检验和成果展示，激励孩子更加积极地去学习，带给孩子自信和成就感。我们可以合理地安排孩子参加考级和比赛，但不要密集地考级或短时间内拔高，这对孩子学习音乐没有任何好处，保持一个合理的学习节奏很重要。更重要的是，通过学琴，孩子学会了长期的坚持，这是终身受益的品质。

问题3：孩子学琴和未来职业规划的关系是什么？

一般情况下，家长对孩子学音乐存在着一种认识误区，即认为孩子学音乐就是要把音乐当作未来的职业选择。这种做法往往忽视了孩子自身的兴趣和需要，"培养"了一个个经历着"苦涩童年"的"琴童"和"乐童"。我们并非是不赞成以音乐专业为职业目标，实际上音乐人才的培养需要"从娃娃抓起"，但对于大多数孩子而言，音乐只是一项业余爱好，未必是职业选择，毕竟

在全世界，从事音乐专业的人很少。但音乐教育在少年儿童中却非常普及，其意义何在？因为良好的音乐素养，不仅能够激发一个人的灵感，大大提升一个人在其他领域的造诣，还能丰富人生，带来一种积极的生活态度。如听音乐就是著名科学家钱学森主要的休闲方式。他说："音乐里所包含的诗情画意和对人生的深刻理解，丰富了我对世界的认识，学会了广阔的思维方法。是音乐让我避免死心眼、避免机械唯物论，想问题更宽一点、活一点。"

问题4：学乐器需要家长陪练吗？

一般儿童从小就开始学习乐器，但这个时期的孩子们往往还没有养成独立思考的习惯，因此大多数孩子在学琴过程中会出现老师讲的问题记不住，识谱能力差，自己练琴时弹错却听不出等情况，这时候家长的陪练是极其重要的。但是，家长陪练需要耐心和专注，以鼓励孩子为主，毕竟学习乐器不是一件容易的事情，协助孩子根据老师教的内容和孩子一起解决问题，把琴练好。家长是孩子们最信任的人，有家长的耐心陪伴，孩子们会更加地乐意练琴。陪练的同时也要注意培养孩子的独立练琴能力和识谱能力，多用启发式和点拨式陪伴，尽快让孩子养成独立练琴的习惯，切记不要包办。对一些音乐兴趣浓厚、理解力强、音乐天赋不错的儿童，家长也可以尝试鼓励他们从一开始学琴就独立练琴。

问题5：孩子可以同时学习多门乐器吗？

孩子同时学习多门乐器当然是可以的，但这要在儿童的精力和时间能够保证，同时孩子也能坚持的情况下进行。因为每一门乐器的学习都需要花费大量时间来练习，并且常年坚持才能有所获。如果您的孩子每门乐器都只是简单了解一下，其实意义不大，毕竟乐器的学习是为了表达，而表达的基础是需要演奏技巧来支撑的，这就需要日复一日地练习和积累才能达到。

参考文献

1. 加里·麦克弗森，格雷厄姆·韦尔奇.牛津音乐教育手册·第一卷 [M].周若杭，译.上海：上海音乐出版社，2021.

2. 方少萌.奥尔夫音乐教学法实用教程 [M].上海：复旦大学出版社，2016.

3. 埃德温·戈登.婴幼儿音乐学习的秘密 [M].余原，译.北京：中央音乐学院出版社，2003.

4. 查尔斯·罗森.古典风格 [M].杨燕迪，译.上海：华东师范大学出版社，2016.

5. 海蒂·麦考夫，莎伦·梅泽尔.海蒂怀孕大百科 [M].王智瑶，译.海口：南海出版公司，2013.

6. 海蒂·麦考夫，阿琳·艾森伯格，桑迪·海瑟薇.海蒂育儿大百科（0～1岁）[M].莫夏迪，张敏，译.海口：南海出版公司，2014.

7. 海蒂·麦考夫，莎伦·梅泽尔.海蒂育儿大百科（1～3岁)[M].莫夏迪，译.海口：南海出版公司，2014.

8. 蕾切尔·达恩利-史密斯，海伦·M.佩蒂.音乐疗法 [M].陈晓莉，译.重庆：重庆大学出版社，2016.